每按下一次快門都是傑作

86個精采瞬間，教你掌握LOMO攝影祕訣

Hot Shots

Make every photo your best

凱文·梅瑞迪斯 Kevin Meredith ｜ 著

裴恩 ｜ 譯

遠流出版公司

國家圖書館出版品預行編目 (CIP) 資料

每按下一次快門都是傑作：86 個精采瞬間，教你掌握
LOMO 攝影祕訣 / 凱文．梅瑞迪斯 (Kevin Meredith)
著；裴恩譯 . -- 初版 . -- 臺北市：遠流, 2013.09
 面； 公分
譯目：Hot Shots : Make Every Photo Your Best
ISBN 978-957-32-7181-9(精裝)

1. 數位影像處理 2. 數位攝影

952.6 102005954

每按下一次快門都是傑作
86個精采瞬間，教你掌握LOMO攝影祕訣

作　　者	凱文・梅瑞迪斯 Kevin Meredith
譯　　者	裴恩
總 編 輯	汪若蘭
責任編輯	徐立妍
行銷企劃	高芸珮
封面設計	獨立設計
內文版面	賴姵伶

發 行 人	王榮文
出版發行	遠流出版事業股份有限公司
地　　址	臺北市南昌路2段81號6樓
客服電話	02-2392-6899
傳　　真	02-2392-6658
郵　　撥	0189456-1
著作權顧問	蕭雄淋律師
法律顧問	董安丹律師

2013年09月01日 初版一刷
行政院新聞局局版台業字號第1295號
定價 新台幣 300元 (如有缺頁或破損，請寄回更換)
有著作權・侵害必究 Printed in China
ISBN 978-957-32-7181-9
遠流博識網 http://www.ylib.com
E-mail：ylib@ylib.com

關於作者 凱文・梅瑞迪斯（Kevin Meredith）

曾在2000年東京世界Lomo攝影大賽中奪得亞軍，並在2002維也納世界
Lomo攝影大會中得到季軍。他的攝影專案包括馬汀大夫鞋（Dr.
Martens）廣告、曼徹斯特大英國協運動會、倫敦國家美術館、維多利
亞與艾伯特博物館，和皇家藝術學院。此外，Lomo攝影書Spirit和
Don't Think Just Shoot都收錄了他的作品。他也曾在Flickr.com的瞬間捕
捉攝影比賽和2006年紐約攝影展擔任評審。
想更了解凱文和他的作品，請造訪他的個人網站：lomokev.com

關於譯者 裴恩

台大外文系、師大翻譯研究所畢業。熱愛攝影，使用過的單眼相機不
下20台，最喜歡紀錄高中生的單純和熱情。譯作見於《校園雜誌》等
刊物。

目錄

推薦序

海瑟 · 強普（**Heather Champ**）
德瑞克 · 波瓦扎克（**Derek Powazek**）
JPG 雜誌創辦人

海瑟：我對凱文作品的仰慕，要追溯到他為伊莫珍 · 希普（Imogen Heap）拍的照片。照片中，一身紅衣的伊莫珍騎著腳踏車，穿梭在倫敦的街道上（本書第 45 頁）。這張照片具體表現了凱文作品的共同特色：串流其中的喜悅。後來，我和德瑞克創辦了 JPG 雜誌，當時凱文正是我們想以專題報導的幾位攝影師之一。對作品欽佩是一回事，跟作者合作又是另一回事。老實說，攝影師中不乏很難搞的人。幸運地，凱文一點都不難搞。

德瑞克：你能感受到凱文對攝影充滿熱情。觀看他的作品，讓我想去參加車庫拍賣或是逛逛拍賣網站，找些老舊、破損的小東西。凱文和一般攝影師最大的不同點在於，他的熱情來自於融入整個世界，而不是在相機後面觀察世界。從我認識他以來，他的外型變化多采多姿，之前是個龐克硬漢，一下又變成大鬍子卡斯楚，然後還可以變回來。他的熱情，正是吸引攝影者和其他攝影師的原因。

海瑟：如果你曾經跟凱文一起拍照，就會知道他身上的口袋多到數不清，到了某個時候，他會從口袋裡掏出一大堆小小的、破破的相機。「就是這個？」你一定會很驚訝，「那些昂貴的、厲害的、有魄力的攝影器材在哪裡？大光圈 F2.8 大砲呢？你的專業呢？」不過這正是凱文 · 梅瑞迪斯的天才之處。藉由這些小小舊舊的金屬和玻璃，他將大家觀看世界的方式，好好調侃了一番。

德瑞克：看著凱文攝影的成果，就連經驗最豐富的攝影師也會不禁納悶：「他到底怎麼拍出來的？」這本書為讀者製造了一個千載難逢的機會，讓凱文用第一人稱，娓娓道出他那直覺式的攝影技巧。更重要的是，本書是一個攝影方法論的實際證明：抓住時機永遠比完美器材更重要。

前言

這本書撰寫的方式，讓你可以從任何一頁開始閱讀。翻閱本書時，你可以停在任何一張照片，然後更深入了解拍攝那張照片的方式和技巧。這種編排方式，讓你不會錯失任何一個出去拍照的機會；待在屋子裡慢慢研究攝影書，那就太遜了。不過，如果你想認真攝影的話，在開始之前，還是有一些基本概念要知道：

- 構圖和三分法原則（第 180 頁）
- 曝光（第 182 頁）
- 快門（第 184 頁）
- 光圈和景深（第 186 頁）
- 相機的種類（第 188 ～ 194 頁）

另外，雖然我不太會大量使用 Photoshop 影像處理軟體，但還是會用幾個基本技巧，因此我花了一小段篇幅介紹 Photoshop 的必備技能。（第 202~209 頁）

照片拍攝的時間很重要，因為每個時刻、每個地點的光線，都不相同，這對於照片都有不同的影響。因此，每張照片旁邊我都會說明拍照當時的光線是如何，並告訴你這種光線對照片有什麼影響。本書大部分的照片都在室外拍攝，所以光線都來自太陽。

照片類別索引

 抽象

 色彩

 動態

 構圖

 動物

 景深

 建築

 濾鏡

 人物

 曝光

 透視

 圖像

 風景

 剪影

靜態

 低光源

 暗角

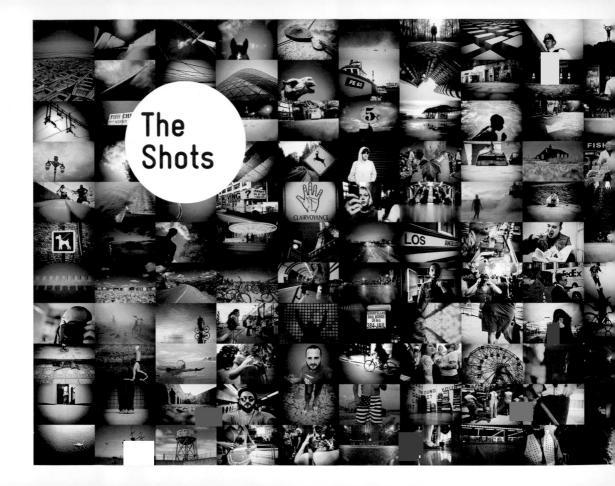

The
Shots

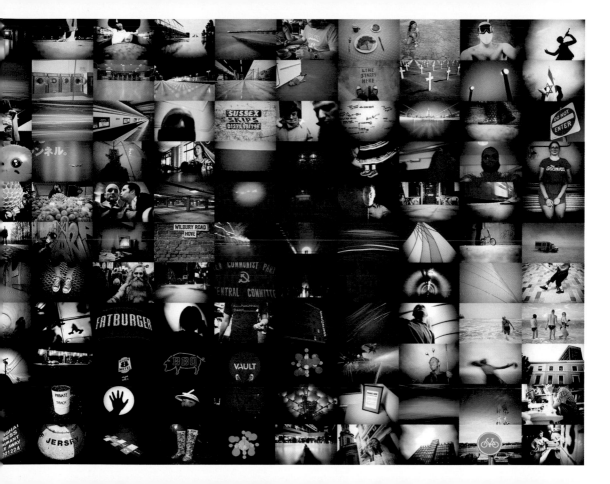

人像照，可以不拍臉嗎？

拍人的時候，其實不一定要拍到臉，因為身體的任何一個地方，都可以當作焦點。這張照片的構圖中，有兩個元素形成鮮明的對比：第一是主角穿的波卡紅白點洋裝，還有網襪的花紋；第二是背景的長椅所構成的柔和水平線條。此外，色彩在這張照片中也很重要，因為照片中的顏色形成強烈對比，洋裝鮮亮的紅色，對比著柔和的膚色和長椅淡淡的顏色。拍照的時候，利用顏色強烈的物體來吸引觀眾的目光，這種攝影技巧叫做「紅衫派」（Red Shirt School of Photography）。

相機：Lomo LC-A (ZF)
鏡頭：32mm
有效焦距：32mm
底片：愛克發Precisa 100正片，正片負沖
快門：無設定
光圈：自動
配件：無
光線：清晨，陰暗有雨

➚ 1950年代，因為國家地理雜誌的攝影師常常用紅衫派技巧，這種手法便流行了起來。其實，用紅衫派技巧時不一定要用紅色；不過，一般來說，紅色比其他顏色更搶眼。你可以在第9頁和第45頁看到這種效果。

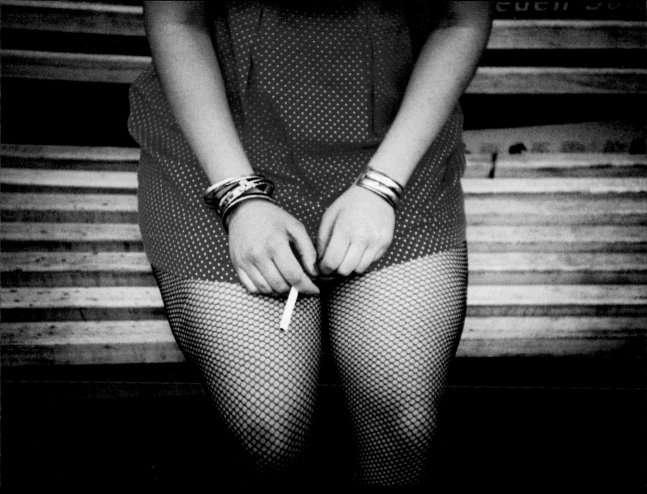

強烈的色彩對比

只要有彩色膠片，你也可以拍出這張照片。我把紅色膠片放在閃光燈前面，所以閃光就變成了紅色。不過照片的背景不是紅色的，這是因為閃光燈的照射距離有限，超出距離之外，閃光燈就照不到了。後方牆壁會呈現藍色，則是因為人造光源通常都帶有色偏，除非你有昂貴的日光色溫燈泡，不然拍出來的照片通常帶有藍色、綠色，或是黃色。如果使用了日光色溫燈泡，就可以捕捉到牆壁真正的顏色——白色。

相機：Lomo LC-A (ZF)
鏡頭：32mm
有效焦距：32mm
底片：富士Super Reala 100負片
快門：無設定
光圈：自動
配件：閃光燈，配合紅色膠片
光線：室內人造光線

大家通常不喜歡色偏，不過有時也可以利用色偏，把它變成優點。如果想善用色偏效果的話，記得把數位相機的自動白平衡功能關掉，不然相機就會自動調整相片色彩，讓畫面裡的光線看起來像是白色光。

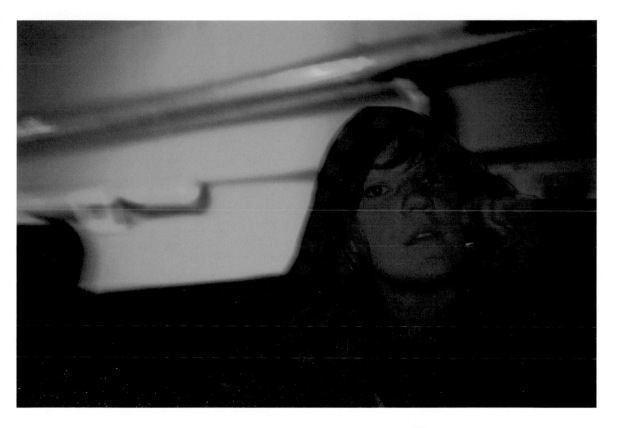

唯美的柔焦效果

這張照片夢幻的效果叫做柔焦。柔焦的意思，不是照片沒對到焦，而是相片中物體的邊緣和對比柔化了，所以照片沒那麼銳利強烈。在這張照片裡，柔焦的效果來自濺在鏡頭上的海水，海水讓影像變得比較柔和。有一種很省錢的方法也可以做出柔焦，只要在鏡頭上抹一些凡士林就可以了。不過，我不建議直接塗凡士林，因為鏡頭表面通常都有化學物質塗層，如果塗上其他化學物質，可能會破壞原本的塗層。因此，最好是把凡士林塗在紫外線濾鏡上，而不是直接塗在鏡頭上，這樣要清理時也比較方便。

相機：Nikonos-V(NiV)
鏡頭：35mm
有效焦距：35mm
底片：富士Superia 400負片
快門：無設定
光圈：無設定
配件：柔焦濾鏡
光線：清晨，晴朗

↗ 拍這張照片時，我知道相機有防水功能，這樣海水潑到相機的時候，就不會產生什麼傷害，所以沒有特別避開浪花。但其實有很多拍攝環境對相機不太友善，因此最好隨身攜帶拭鏡布，在拍完之後好好擦拭一番。

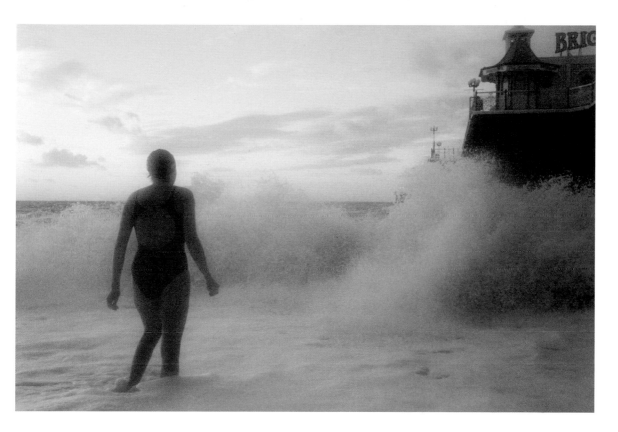

焦點不在中間，怎麼拍？

使用自動對焦的相機時，一定要注意：相機到底對焦在哪裡？因為很多自動對焦相機，都會嘗試對焦在畫面的正中央。以這張照片為例，相機很可能會對焦在背景的草地上，如此一來前面的雙腿就模糊了。解決方案：很多自動對焦相機都有「二行程」的快門鈕，也就是說，你可以「半按」快門鍵，讓相機對焦在正中央的物體上；然後再移動相機調整構圖，最後再全按快門，拍下照片。我就是利用這種技巧，讓相機對焦在前面的雙腿上。這個技巧還有一個好處：可以減少「快門遲滯」的時間，就是從按下快門到實際拍下照片所間隔的時間。半按快門時，相機就已經量測好了對焦距離和曝光值；因此，全按快門後，相機就可以馬上拍照，不必再花時間量測。

相機：Contax T2(CAF)
鏡頭：38mm
有效焦距：38mm
底片：愛克發Ultra 100負片
快門：無設定
光圈：無設定
配件：無
光線：清晨，陽光照耀

↗ 如果想購買一台新的數位相機，其中一項要注意的重點就是快門遲滯時間。較為老舊的數位相機，快門遲滯時間從0.1秒到1.5秒不等，好像不是很久，但在實際拍攝時，影響就很大了。

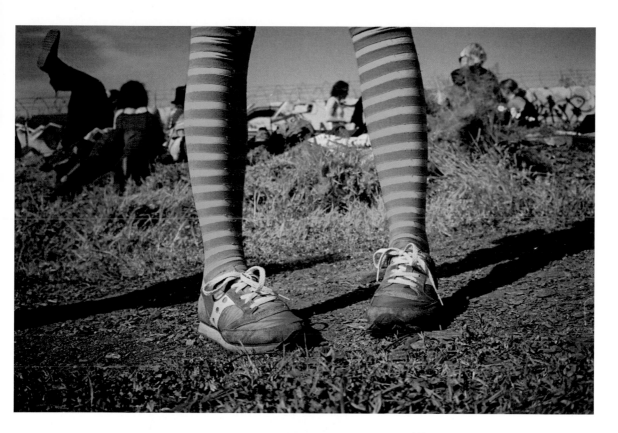

近距離對焦

我手上這些手動對焦的老式相機，如果要對焦在很近的東西上，其實不太容易。我必須先根據物體的遠近，手動設定對焦距離。但麻煩的是，透過觀景窗，我看不出來什麼東西對到焦、什麼東西沒對到焦，因為從觀景窗看出去的影像，和實際拍攝的影像，還是有些微差距。所以我隨身攜帶一條捲尺，在 80 公分和 1.5 公尺的位置做記號，因為這兩個長度，正是 Lomo LC-A 最短和次短的對焦距離。這樣我就可以快速測距，拍出銳利的近距離照片。身為攝影師，我知道一定需要常常測距離，所以乾脆隨身攜帶一根裁成 80 公分的木棍，方便測量。

相機：Lomo LC-A (ZF)
鏡頭：32mm
有效焦距：32mm
底片：愛克發Precisa 100正片，正片負沖
快門：無設定
光圈：自動
配件：捲尺
光線：清晨，晴朗，陰影下

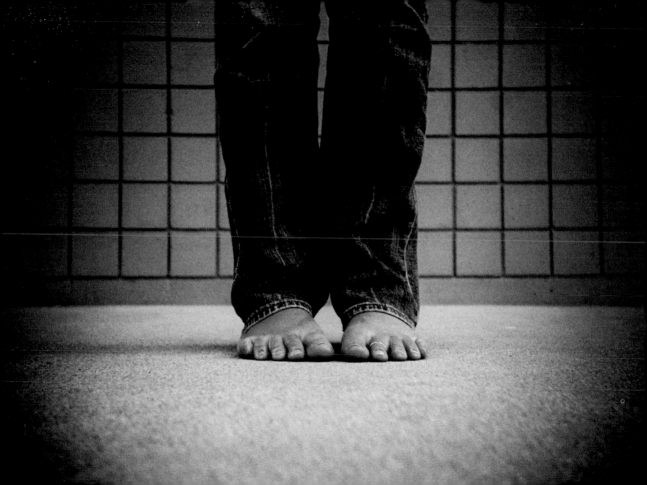

用圖案來構圖

有時，最簡單的東西最美麗。我捨棄了由左至右的水平構圖，改用斜角拍攝，將跳房子的圖案在畫面上放得更大，也提升了透視感。構圖的時候，我想辦法把其他物體、人物排除在畫面之外，因為其他物體會干擾觀眾。重點是要讓觀眾感受到畫面的大膽、簡單。你也可以常常用街道牌、路標當主角，它們都可以拍出很搶眼的圖案照片。通常這種照片我都用正片負沖處理，因為這樣會增強對比，讓色彩在黑底上更為突出。

相機：Lomo LC-A(ZF)
鏡頭：32mm
有效焦距：32mm
底片：愛克發Precisa 100正片，正片負沖
快門：無設定
光圈：自動
配件：無
光線：下午，陰天

↗ 我拍攝這張照片的時候，天氣陰暗有雨；如果當初我在晴天拍這張照片，對比會高得多，但色彩就不會這麼漂亮了。這類照片在晴天的拍攝效果，請見第35頁。

伸手玩自拍

想玩自拍，其實不見得要用三腳架和快門線，只要把手伸長，就可以自拍。拍的時候，把相機稍微向上傾，避免拍到你的手臂。這張照片攝於冬日清晨，陽光不強，光線十分陰暗，所以我採用 ISO 1600 的高感光黑白底片。因為底片感光度很高，所以照片顆粒很粗糙。底片的 ISO 值愈高，底片速度就愈快；底片速度愈快，愈適合陰暗的拍攝場景。

相機：Nikonos-V(NiV)
鏡頭：35mm
有效焦距：35mm
底片：富士Neopan 1600 Professional負片
快門：無設定
光圈：無設定
配件：無
光線：冬季清晨，陰天

↗ 如果你喜歡色彩飽和亮麗的照片，就該避免使用ISO值超過400的彩色底片。超過ISO 400的底片，色彩飽和度遠不及低於ISO 400的底片。

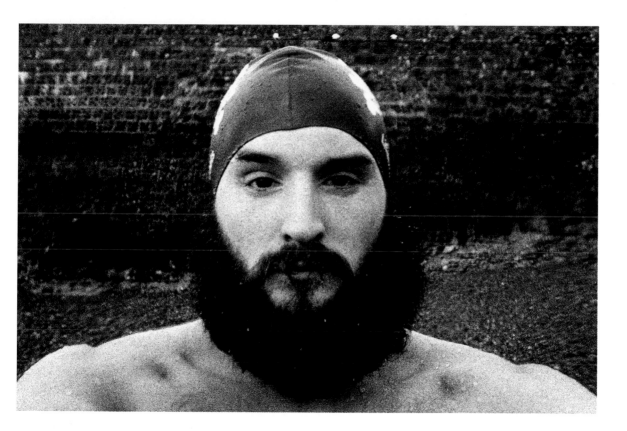

用淺景深凸顯主體

拍這張照片時，我使用了淺景深的技巧，對焦在瑪莉的相機上，利用淺景深，刻意讓瑪莉的相機從畫面中凸顯出來。操作 Lomo LC-A 這款相機時，不太能調控光圈，所以也很難控制景深。不過我知道拍這張照片時景深一定會很淺，因為拍攝場景的光線陰暗沉滯，而且我用的是慢速底片（ISO 100），相機一定會光圈全開，景深也就變淺。焦點的部分很清晰，但只要是脫出焦點外的物體，就會產生模糊的效果。由於我的相機沒有自動對焦功能，而我知道自己的手臂大約 80 公分長，於是先選擇手動對焦功能，把焦點設定在距離相機 80 公分的地方，所以當我伸手出去指尖碰到瑪莉的相機時，就可以清楚地對焦在瑪莉的相機上了。

相機：Lomo LC-A (ZF)
鏡頭：32mm
有效焦距：32mm
底片：愛克發Precisa 100正片，正片負沖
快門：無設定
光圈：自動
配件：無
光線：午後，陰天

↗ 攝影時，很多人只想著如何構圖、如何在畫面中呈現各種元素，但有時傳達影像背後的故事更重要。這張照片中，左邊的物體都很模糊，無法清楚呈現，但卻可以讓觀眾感到好奇，迫使他們思考：「照片背後的訊息是什麼？」

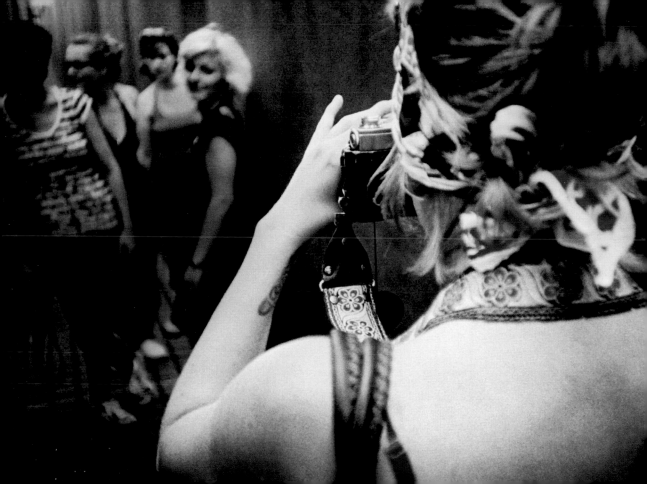

用被拍攝者的角度拍照

我喜歡從被拍攝者的角度拍照。觀眾在看這種照片時，會覺得自己好像與主角身在同地一樣。譬如說這張照片，便是以另一位泳者的角度來拍攝的。跟著被拍攝者一起游泳，總是很累人，因為我的雙手得拿著相機，只能靠雙腿游泳。還好，藉由蛙鞋的幫助，還不至於落後。因為我用了 ISO 400 的高感光底片，所以可以把光圈縮小，來創造更深的景深。我用光圈先決模式，因為很難維持自己和泳者間的固定距離，光圈先決模式讓我有更充裕的對焦時間，對到焦的機會更高。其實我也可以從船上拍照，但這樣一來，就沒有這種身歷其境的感覺了。

相機：Nikonos-V(NiV)
鏡頭：35mm
有效焦距：35mm
底片：富士Superia 400負片
快門：無設定
光圈：無設定
配件：無
光線：清晨，晴朗

↗ 這張照片構圖的最大特色在於對比：泳者現代化的泳帽、蛙鏡，和一旁大船的傳統索具形成對比。想要營造照片中的對比，不一定只能靠對比色或是光線亮暗的差距。

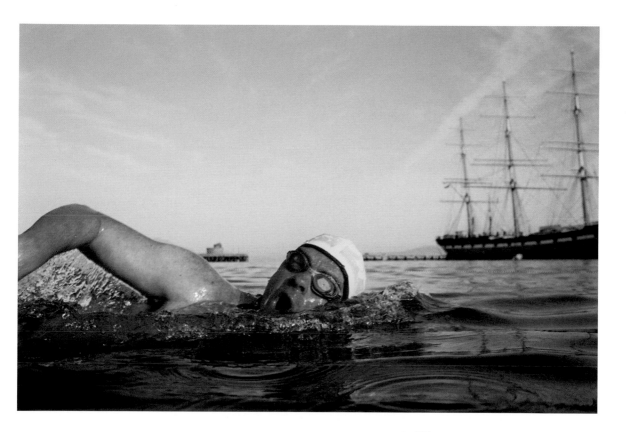

影像的反面空間

一大清早，搭配著溫暖的陽光，我在渡輪上拍下這張照片。我很喜歡拍睡著的人，因為他們在照片裡看起來一定很自然，不會被你影響。這張照片中，我運用了影像的反向空間，也就是照片主體之外的空間。我利用反向空間，營造更有力的構圖。一張有力的照片中，反向空間和正向空間（主體所占的空間）一樣重要，因此我們應該常常思考如何妥善運用反向空間。我可以把主角放在畫面正中間，或是冒著吵醒他的危險再靠近一點，讓他占據更大的畫面；不過，為了營造更有力的構圖，我決定留下大塊的綠色地板，讓影像帶給觀眾一種奇異的感受。

相機：Contax T2(CAF)
鏡頭：38mm
有效焦距：38mm
底片：愛克發Ultra 100負片
快門：無設定
光圈：無設定
配件：無
光線：清晨，陽光耀眼

↗ 這張照片裡的色彩也配合得很好。這位睡覺的男士，他的衣物從頭到腳都是大地的色彩，綠色上衣、米色長褲、咖啡色皮鞋，這些顏色搭配甲板的綠色都很合適。

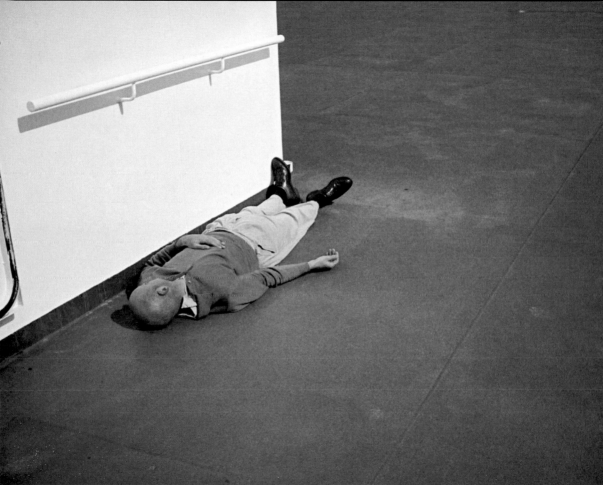

鏡頭的暗角

這張照片拍的是紐約布魯克林大橋。我希望照片看起來有種抽象的感覺，因此沒有把布魯克林大橋著名的石柱塔樓拍進來。拍攝時角度直對太陽，我把太陽置於畫面中央，擋在一條粗鋼纜後方。成果相當漂亮，不過照片也有非常明顯的暗角，也就是鏡頭的邊角失光，畫面中間是極亮的白色，但到四個邊角就漸暗成黑色。暗角的成因，是鏡頭中央通過的光線比較多，而邊角通過的光線比較少。暗角常見於低價的鏡頭，通常不是一個好現象。但是在這張照片裡，若我沒有把太陽擋起來的話，光線會過於耀眼，讓觀眾分心。另外，直接拍進太陽還有其他不好的影響，像是鏡頭眩光，很可能會毀了這張照片。

相機：Lomo LC-A (ZF)
鏡頭：32mm
有效焦距：32mm
底片：愛克發Precisa 100正片，正片負沖
快門：無設定
光圈：自動
配件：無
光線：直視太陽

↗ 如果沒有用鋼索擋住太陽，結果就會像右邊的照片。如你所見，大部分的鋼索都看不到了。不過，在某些情況下，耀眼的陽光可能效果很好，譬如說第161頁的那張照片。畢竟，攝影是一門藝術，而不是科學。

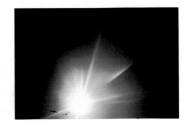

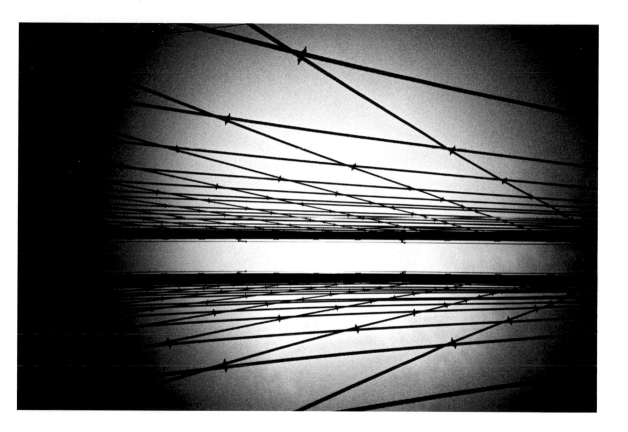

剪貼的藝術

我希望這張照片裡面能有很多腳踏車騎士騎向遠方，並且有其中一位從我旁邊騎過，爲照片創造出空間感和透視感。我請騎士們騎過我身旁的時候，離我愈近愈好，因爲我知道，只要一蹲下來拍照，他們就會本能地讓出空間來，不會撞到我。因爲光圈值很小（f/16），所以鏡頭前的畫面，從前方的沙灘到最遠的地平線，都可以清晰呈現；同時，我用了高速快門（1/200 秒），可以清楚捕捉大部分的快速動作。我連續拍攝了好幾張照片，這是其中最有力的一張，騎士從左方近身掠過，占滿三分之一的畫面，可惜畫面的右方有點空虛，整張畫面不太平衡。幸運的是，我還有另一張照片，剛好右邊有一台腳踏車經過，於是我用 Photoshop 把這台腳踏車剪下來，再貼到那張有力的照片裡面。

相機：Canon EOS 5D (DSLR)
鏡頭：20-35mm
有效焦距：20mm
快門：1/200秒
光圈：f/16
配件：無
光線：清晨，日出

↗ 我預先把相機對焦在地面上，腳踏車騎士會經過的一點，所以當我按下快門，相機就不需要再花時間對焦，可以即時拍下眼前所見景象，不會有所延遲。

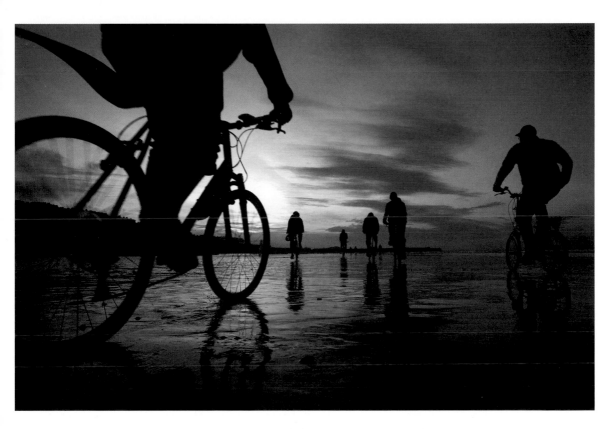

動態光影

想拍出這樣的照片，首先要設定夠長的曝光時間，然後拿著相機原地旋轉。想要拍出圓形線條，就把鏡頭朝上，然後原地旋轉；想要拍出水平線條，就把鏡頭水平朝前，然後原地旋轉。用單眼相機拍攝的時候，使用手動對焦、快門先決模式，曝光時間設在 5 秒以上。像是酒吧或俱樂部之類的地方，最適合拍攝動態攝影照片，因為這類場所通常都很暗，又有很多裝飾用的燈光。

相機：Lomo LC-A, Cosina CX-2 (ZF)
鏡頭：32mm, 35mm
有效焦距：32mm, 35mm
底片：正負片皆有，感光度皆為ISO100
快門：4秒或更久
光圈：自動
配件：無
光線：室內人工光源，黑暗

↗ 想拍出最棒的效果，就找一個光源又暗又微弱的房間。光源太亮的話，曝光時間會太短，就拍不出動作的感覺了。

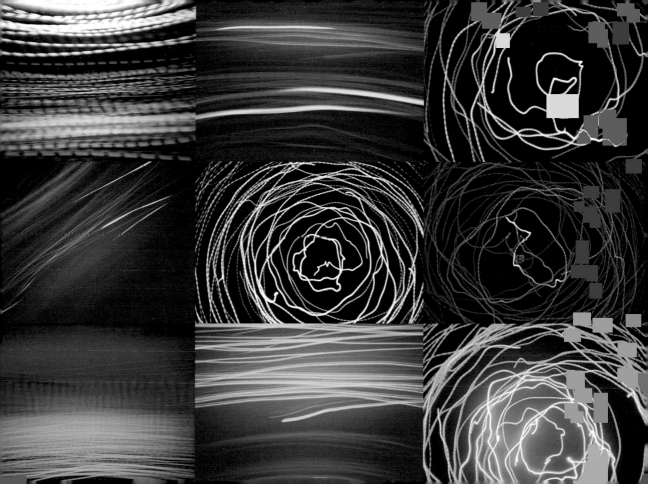

選擇性裁切

攝影不是只要拍出一張照片，你也可以把一整組照片，當成一個整體。剛開始拍這組照片時，我本來只需要一張就好，不過我看到照片列表之後，就發現裡面有幾張照片很適合搭配在一起。拍照的時候，我想要的畫面要同時包含馬兒和藍天。我沒有把馬兒的整顆頭拍進畫面，比起一般的馬兒照片，這樣看起來牠們更平易近人。天空是美麗深邃的藍色，因為正片負沖的處理增強了照片的對比度。此外，我背對太陽拍攝，背對太陽也會讓天空顏色比較深邃。我在拍照的時候，就想好要怎麼裁切畫面；在拍攝的時候，就靠近一點拍，把想裁切出來的部分直接填滿畫面，而不是在後製時裁切處理。

相機：Lomo LC-A (ZF)
鏡頭：32mm
有效焦距：32mm
底片：愛克發Precisa 100正片，正片負沖
快門：無設定
光圈：自動
配件：無
光線：下午

↗ 當然，我可以把馬兒的頭整個拍下來，輸入電腦以後再用Photoshop裁切。不過這不是一個好習慣，因為照片經過裁切後會放大，沖印之後，底片的顆粒或是相片的畫素會比較明顯，影響品質。

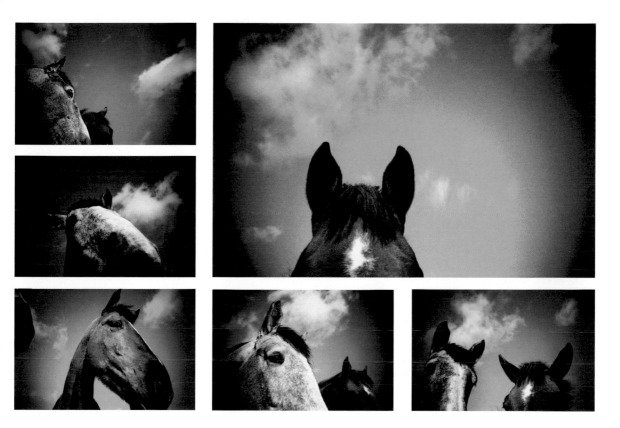

高對比與抽象圖案

我在紐約市皇后區的一座天橋上，往下拍出這張照片。雖然，我花了點時間等待車輛淨空的畫面，不過結果相當值得。這張照片原本是反過來的，反轉之後構圖比較有力，地面標示也比較好讀。這張照片，讓原本平凡無比的道路標示轉化成有力的抽象圖案。

相機：Lomo LC-A (ZF)
鏡頭：32mm
有效焦距：32mm
底片：愛克發Precisa 100正片，正片負沖
快門：無設定
光圈：自動
配件：無
光線：正午，陽光直射

↗ 這張照片對比很高，因為在正午拍攝，太陽位置最高，陽光最強。正片負沖進一步提升對比度，讓照片變成極端的黑白兩色，沒有灰色的過渡顏色。我在陰天也拍攝了一張高對比的照片，拍的是柏油路面的圖案，你可以在第17頁看到。

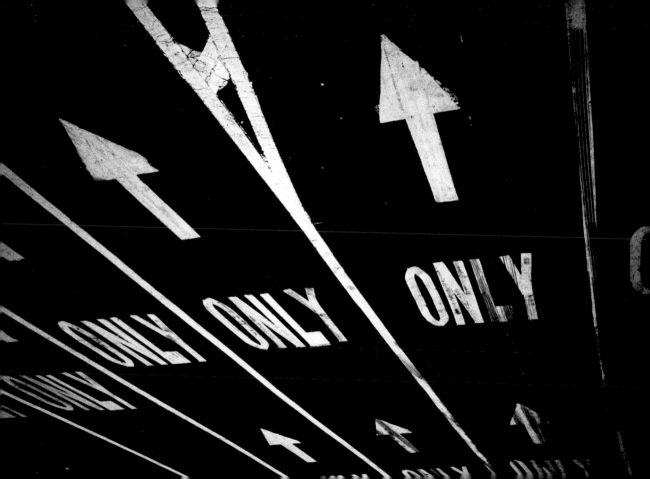

襯托主體的背景

背景可以決定一張照片的好壞。當然,你可以利用較淺的景深,使背景模糊,讓觀眾更專注在主體上。但是,有些相機無法控制景深,例如大部分傻瓜相機。這時你可能就需要一片好背景,用來襯托你的主體。要找到像右頁照片這麼大片的好背景,比想像中困難。有次我的案子是拍攝鞋子的商品廣告,需要類似的大片背景,結果我在拍攝期間,大部分都在開車,到處尋找合適的背景!

相機:Nikonos-V(NiV)
鏡頭:35mm
有效焦距:35mm
底片:愛克發Ultra 100
快門:無設定
光圈:無設定
配件:無
光線:下午,晴朗

↗ 這張照片攝於紐約市布魯克林區,乾涸的麥卡倫公園游泳池池底。這種擁有美妙紋理的背景,在舊金山阿米巴唱片行的地板也看得到,詳見第97頁。

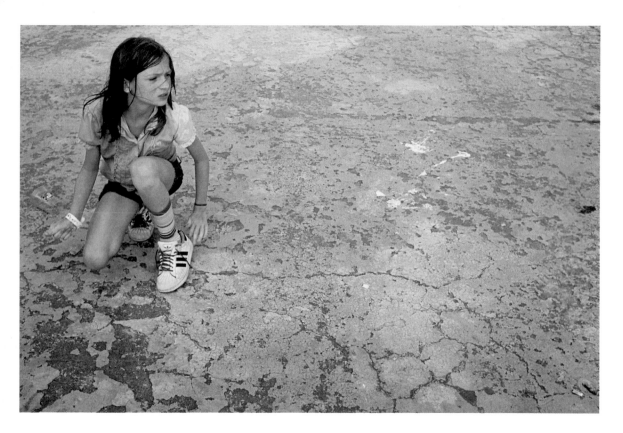

長時間曝光

這張快照是在電梯裡拍攝的。全場光源只有電梯天花板的燈光；因為場景昏暗，Lomo LC-A 相機便開啟了長時間曝光的功能。長時間曝光通常指比 1/60 秒更長的快門。半按快門時，若觀景窗右邊的小紅燈亮起來，你就知道 Lomo 相機即將進行長時間曝光了。相機在長曝時，一定要確定相機保持不動。以這張照片為例，因為沒有足夠的空間架三腳架，我把身體緊靠在電梯上，以保持穩定。長曝時，按下快門鍵後，一定要持續按住，直到聽見第二聲「喀嚓」，表示曝光已經結束，快門已經關閉，此時才可以放開快門鍵。

相機：Lomo LC-A (ZF)
鏡頭：32mm
有效焦距：32mm
底片：柯達Elite Chrome 100正片
快門：無設定
光圈：自動
配件：無
光線：室內人工光源

↗ 在人工光線（非陽光的光源）下拍照，拍出來的照片通常都帶有色偏，像這照片就偏綠色。在第9頁的照片中，你可以看到別種顏色的色偏。

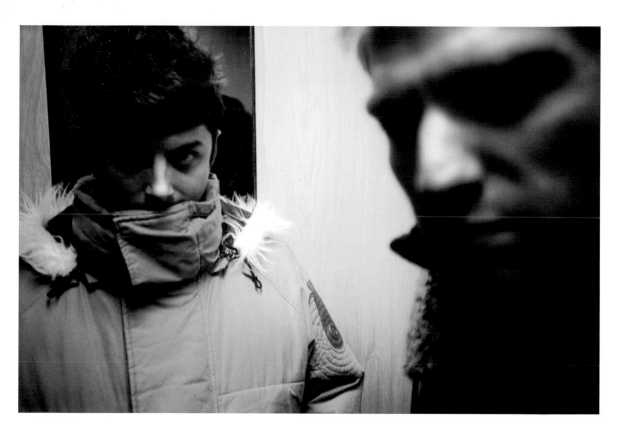

顛倒世界──倒影

拍倒影的時候，我喜歡多拍點倒影，少一點實體，然後再把照片倒過來，用很簡單的方式，讓觀眾對同樣的場景，產生截然不同的感受。為什麼人物看起來是黃色的？這張照片攝於日落，光線金黃、溫暖，因此畫面中的人物也染上了同樣的金黃色。而且，照片中的金黃色比實際場景更飽滿，因為愛克發 Ultra 底片顏色非常飽和。倒影照片在潮濕的表面上拍起來最出色，例如潮溼的柏油路，或是濕泥巴地。右下的小圖，則是在清晨拍攝的。對我來說，把照片倒放過來再自然不過了，因為看起來，就像是珍娜（畫面主角）把全世界都托在她的肩膀上。

相機：Contax T2(CAF)
鏡頭：38mm
有效焦距：38mm
底片：愛克發Ultra 100負片
快門：無設定
光圈：自動
配件：無
光線：夕陽

↗ 當你的主角在前進、移動或是望著某個方向時，記得在他們的前面保留空間，不要讓他們走向、或是望進照片的角落。不過，我在這張照片裡打破了這個規則，因為沙灘上的小石頭形成微妙的視角效果，引導觀眾的眼光看向主角的後方。

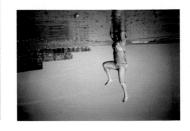

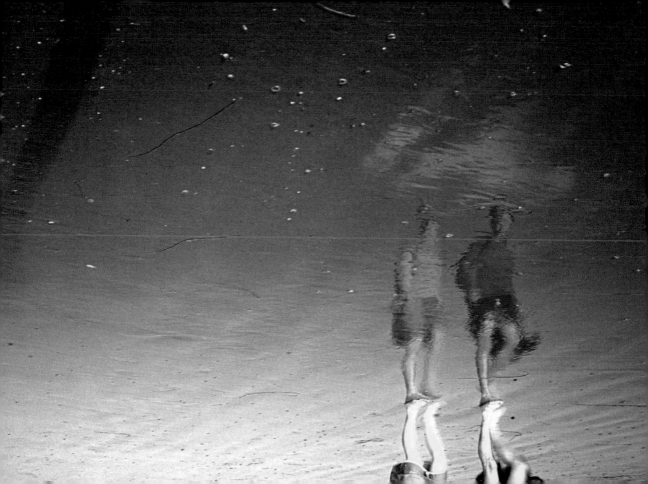

消失點──目光匯集之處

我把相機放在黃色的無障礙地磚上，拍下車站的月台；這條黃色地磚貫穿了整個月台。這張照片的正中央有一個明顯的消失點，也就是所有線條匯集之處，因此照片有很強的透視感。拍攝這類照片時，若你手邊的相機是自動對焦相機，記得改成手動對焦，對焦在無限遠的地方，不然自動對焦相機會直接對焦在相機前的地板上，遠處的景物就會模糊失焦了。此外，這張照片的構圖告訴我們，不一定要隨時遵循三分法原則（關於三分法原則，詳見第 180 頁），因為我這次是把消失點放在畫面的正中央。最後，為了凸顯地磚的黃，我用 Photoshop 的「綜觀變量」功能，提高了畫面的色彩飽和度。（如何使用 Photoshop 調整色彩？詳見第 202 頁）

相機：Lomo LC-A (ZF)
鏡頭：32mm
有效焦距：32mm
底片：富士Superia 400負片
快門：無設定
光圈：自動
配件：無
光線：陰天，光線陰沉

↗ 這張照片中，兩個最搶眼的形狀是：下面瘦長的黃色三角形，由地磚構成；還有上面瘦長的黑色三角形，由月台屋頂構成。這兩個形狀能夠彼此平衡，又同時將觀眾的目光引導到畫面的消失點，造就了照片有力的構圖。

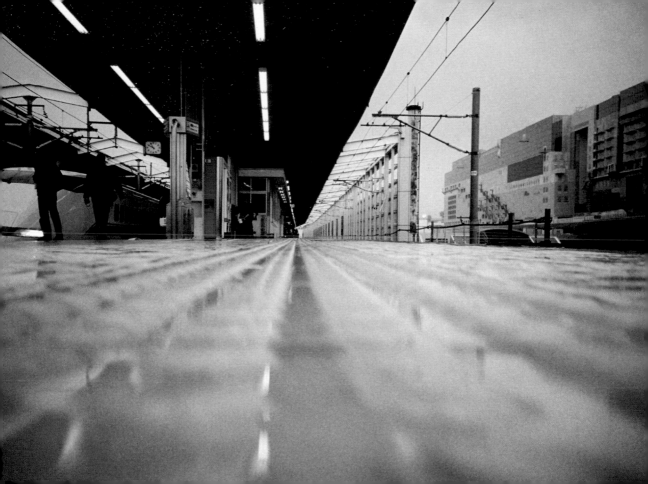

充滿動感的模糊背景

這張照片的構圖之所以成功，是因爲騎著腳踏車的伊莫珍出現在白色建築前，房子的白色襯托出她紅色外套的紅；同時，也因爲伊莫珍的前方留有大塊空間，而保有前進的動力感，這對於構圖很重要，因爲觀眾的眼睛總是被主角「前進」的方向所吸引。若把整輛腳踏車放到畫面左邊，車頭前就沒有任何空間，這樣觀眾的視線會被引導到畫面之外，我們通常都不喜歡這種效果。這張照片很棒，還有另一個原因：騎士和腳踏車的邊緣很清楚、很銳利；而背景雖然模糊，但很有動感。這種模糊效果叫做動態模糊。怎麼拍的？我和伊莫珍同時在騎車，對於我們來說，騎車時對方的相對位置沒有改變，只有路旁的建築物在移動而已。結果拍出來就像這樣。想拍出最好的動態模糊效果，快門速度要比 1/60 秒慢。

相機：Lomo LC-A (ZF)
鏡頭：32mm
有效焦距：32mm
底片：愛克發Precisa 100正片，正片負沖
快門：無設定
光圈：自動
配件：無
光線：陰天

↗ 其實，不一定要和主體一起移動，才拍得出動態模糊效果。你也可以站在原地，設定好較慢的快門速度，等到主體經過的時候，跟著水平轉動相機，讓主體維持在畫面中的固定位置，並保持身體穩定，這樣也可拍出同樣效果。

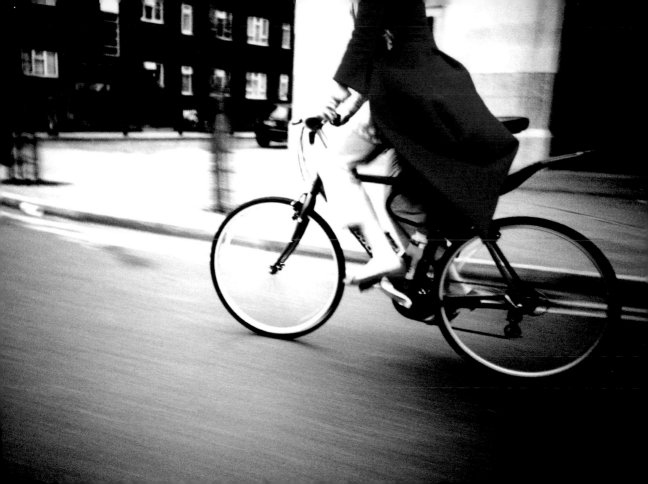

遠在天邊，手到擒來

若在晴天拍攝這組照片，反而會失色不少。舉例來說，一旦天氣好起來，飛機可能會飛得更高更遠，這樣我相機的 32mm 鏡頭就捕捉不到畫面了。鏡頭的焦距愈短，視角就愈廣；焦距愈長，視角就愈窄。視角愈窄，愈適合捕捉遙遠的景物。大部分人拍航空秀的時候，都會用 200mm 以上的變焦鏡頭，以便清楚捕捉飛機的細部構造。不過，我想要的不是清楚的細節，所以我沒有用 200mm 的長鏡頭。

相機：Lomo LC-A (ZF)
鏡頭：32mm
有效焦距：32mm
底片：愛克發Precisa 100正片，正片負沖
快門：無設定
光圈：自動
配件：無
光線：陰天

用閃光為照片增色

拍這一系列照片時，我希望能在兩種光線中取得平衡：現場光線和閃光燈。我需要閃光燈，因為現場光線太暗，不足以照亮靴子，但是用了閃燈後，背景可能會太暗。如果不用閃光的話，背景會拍得很美，但是靴子可能只剩下剪影，變成漆黑一片。關鍵在於平衡現場光線和閃光燈的光線，所以我先以背景測光，設定好曝光值，然後試試看不同強度的閃光燈亮度（閃光燈輸出值）。需要注意的是，用閃光燈拍照，常常會讓照片中的某部份過度曝光，照得太亮而失去了細節。利用某些相機的曝光指示功能，可以解決這個問題。曝光指示功能可以在瀏覽照片時，標示出曝光過度的區域，方便使用者馬上調整。另一種解決方法是，若照片中的某部分反射過多閃光，可以調整一下拍照角度，讓閃光反射到別的方向。

相機：Canon EOS 300D (Rebel) (DSLR)
鏡頭：20-35mm
有效焦距：不一
ISO值：800
快門：1/60秒
光圈：f/4
配件：Canon Speedlite 550EX閃光燈
光線：現場光線、閃光燈

↗ 為了這幾張照片，我趴在泥巴裡面拍照。若有很多機會在戶外拍照，不妨在相機包裡放一些防水衣物。若只因為自己又濕又冷，而失去了拍出好照片的機會，不免可惜。

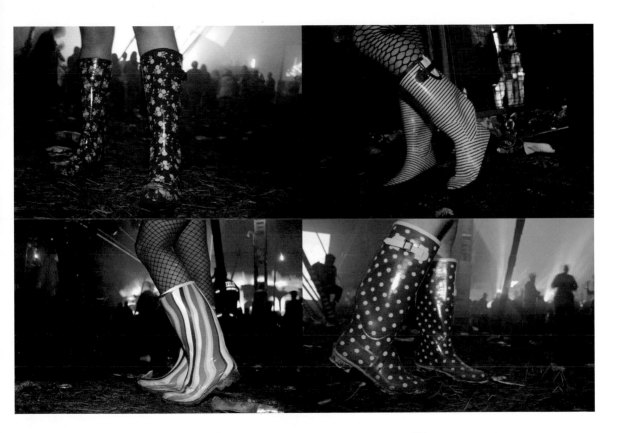

保護相機，冒險拍照！

能不能拍出好照片，端看你願意承擔多少風險。如果你願意冒險到其他攝影師到不了的地方，就能拍出與眾不同的照片。這張照片引人注目，因為它就是與眾不同。這張照片是在沙塵暴之中拍攝，顯然風險很大，因為微小塵粒會破壞相機。不過，拍照一定會有風險，重點是如何避免。我用密封袋和工業級膠帶把相機封起來，只有換底片的時候才打開。此外，我也把 20-35mm 鏡頭用塑膠袋密封，這表示我不能變焦，只能使用 20mm 拍攝。當時我們正在帳棚裡面躲避，等待沙塵暴過境；然後我發現，既然大家都躲在這裡，應該就沒有什麼人在外頭照相了！於是我抓起相機，到外面拍了這張照片。

相機：Canon EOS-1 (SLR)
鏡頭：20-35mm
有效焦距：20mm
底片：愛克發Ultra 100負片
快門：無設定
光圈：無設定
配件：三腳架
光線：正午，晴朗，沙塵暴

↗ 你也可以直接購買相機專用的防水防塵外殼。不過，單眼相機的保護殼很貴，如果要買數位傻瓜相機的保護殼，那個價錢都可以再買台新的了。還好，你也可以購買防水的數位傻瓜相機，價格就和一般數位相機差不多。

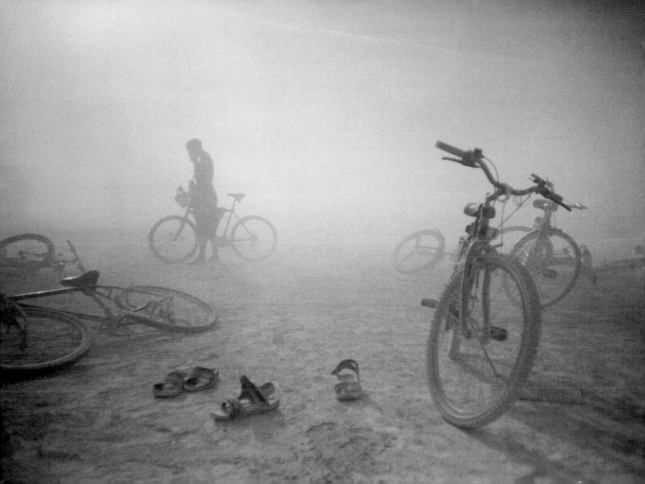

捕捉意外的畫面

有時候，好照片來自於意料之外的景象。拍這張照片的時候，我原本希望照片裡三位主角一起望向波濤奔騰的大海。但是要拍的時候，發生了意料之外的狀況。站在畫面右邊的蘇，一想到要在冰冷洶湧的海水裡游泳，不禁有些遲疑而轉過身來。此時她的先生尼克，沒有一起退縮，他伸出手放在蘇的腰間，安撫她的情緒。而最左邊的亨利則把雙臂夾得緊緊的，想在冰冷的晨泳前，讓自己更暖和些。因為蘇看向了右邊，所以我調整一下構圖，在蘇的前面留下更多空間。這張照片在清晨拍攝，太陽位置很低，因此光線可以柔和、平均地照在主體上。此外，因為快門速度比1/125 秒還慢，所以當海水滴下蘇的左腳時，可以看到一點動態模糊的效果。

相機：Contax T2 (CAF)
鏡頭：38mm
有效焦距：38mm
底片：愛克發Ultra 100負片
快門：低於1/125秒
光圈：無設定
配件：無
光線：清晨，冬日

↗ 這張照片充分地展現Contax T2相機的優點：銳利的影像。在數位傻瓜相機普及之前，Contax T2有著「專業攝影師隨身機首選」的盛名，名符其實。

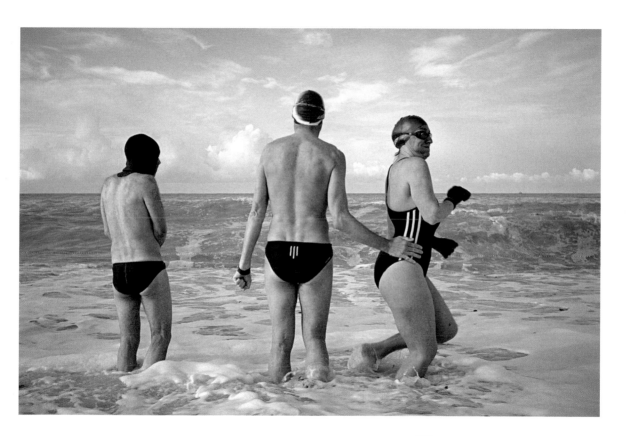

閃光燈補光

我想要拍到人們踩水的腳，那是這個場景最有戲的地方，所以我直接跪下來，從很低的位置拍攝。仔細看右邊的照片，你會發現右前方兩個人的腿部比較亮，不像後面的人，只看得到剪影；這是因為我用閃光燈來補光。如果你的主角後方有很強的光源，這時候就該用閃光燈補光了。以這張照片為例，很強的光源就是夕陽。如果我希望兩位主角的腿部再亮一點，靠近一點拍就可以了：主角離閃光燈愈近，補光的效果就愈明顯。另外兩張照片則可以讓我們發現：日出日落之時，換個角度拍照，效果就大不相同。

相機：Lomo LC-A (ZF)
鏡頭：32mm
有效焦距：32mm
底片：富士Superia 100負片
快門：無設定
光圈：自動
配件：閃光燈
光線：夕陽，對著太陽拍攝

↗ 另外兩張照片差不多是同時拍下的。左上的照片，夕陽在右邊，因此人物的左側都在陰影下。左下的照片，夕陽則在我的身後，陽光照耀在人們身上，色調非常溫暖。

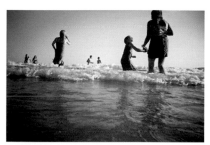

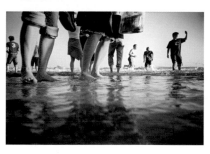

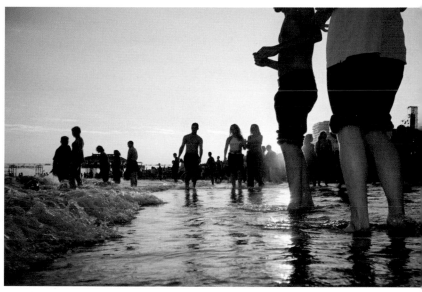

海平線上的日出

太陽才剛剛冒出海平面一點點，我就拍下了這張照片。拍攝風景照時，通常都不會把地平線／海平面放在照片的中間，可能會放上面一點，以下面的大地或海洋為主；或是放下面一點，以天空為主。以這張照片為例，我就是以天空為主，因為天空看起來是如此壯麗，而美麗的天空，正是這張照片出色的原因。麻煩的是，通常這類美景變化快速，因為太陽的位置不斷變動。因此要先做好功課，確認日出或日落的時間。大部分的氣象網站都可以查到這些資訊。最好提前 20 分鐘到達你想要的拍攝位置，觀察天空中高聳的雲層，還有地平線附近，太陽即將下降或升起的位置，看看雲層是否有空隙，曙光可能就會從這些空隙中露出。日出時，陽光便會照亮雲朵的底部，創造出美麗的「火燒雲」景觀。

相機：Nikon 35Ti (CAF)
鏡頭：35mm
有效焦距：35mm
底片：富士Superia 400負片
快門：無設定
光圈：無設定
配件：無
光線：日出

暮光之人像攝影

雖然，我總是跟大家宣傳「低科技」相機的好處，不過，有時候高科技還是滿好用的。這張照片是在昏暗的黃昏時分拍的，但我的相機是 Canon EOS 5D，這台相機即使在拍攝低光源場景時，畫質仍然很好，所以成果才這麼細緻。要是我用的是低階數位單眼，或是數位傻瓜相機，畫面的顆粒一定會很粗糙。如果你的手夠穩，使用 20mm 鏡頭的時候，快門速度最慢可以到 1/30 秒，也不會在照片中發現什麼晃動的跡象。快門速度低於 1/30 秒的話，就應該使用三腳架，不過在這個場景架三腳架，動作太慢又太不切實際，因為我必須在挖蟲人離開之前，趕快拍下畫面。

相機：Canon EOS 5D (DSLR)
鏡頭：20-35mm
有效焦距：20mm
ISO值：1600
快門：1/60秒
光圈：f/3.5
配件：無
光線：黃昏

↗ 你可以比較類似的場景，同樣在光線很暗的情況下，用低階數位單眼相機拍出來的效果有何差別。可參照第63頁的照片，我用同樣的鏡頭，相機則用了低階得多的Canon EOS 300D (Rebel)。

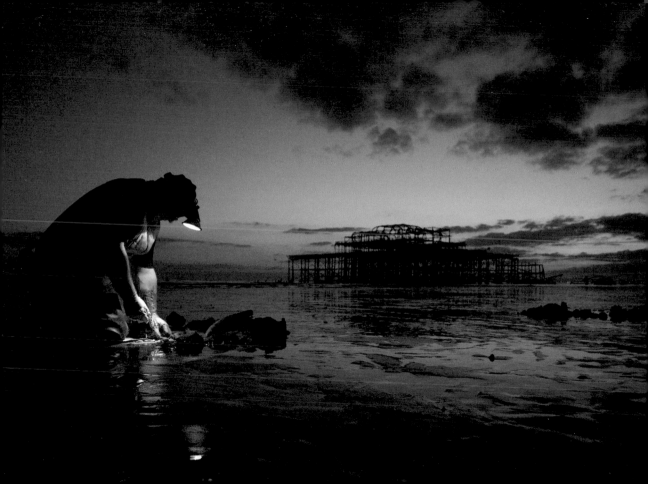

後製一下也OK

我想拍一張圖案簡單大膽的照片。可是在原本的照片裡，隧道彼端的光線很容易讓觀眾分心，所以我用 Photoshop 修掉，改用黑底代替。交管三角錐的邊緣都是直線，所以用 Photoshop 編輯時，很容易選取周圍的區域。使用影像編輯軟體修改照片時，記得把原檔另外備份，這樣如果你不滿意自己修改的結果，只要把備份叫出來，重新來過即可。此外，正片負沖增加了照片的反差，所以三角錐的紅橙色非常突出，在黑色背景陪襯下很顯眼。

相機：Lomo LC-A (ZF)
鏡頭：32mm
有效焦距：32mm
底片：愛克發Precisa 100正片，正片負沖
快門：無設定
光圈：自動
配件：無
光線：陰影下

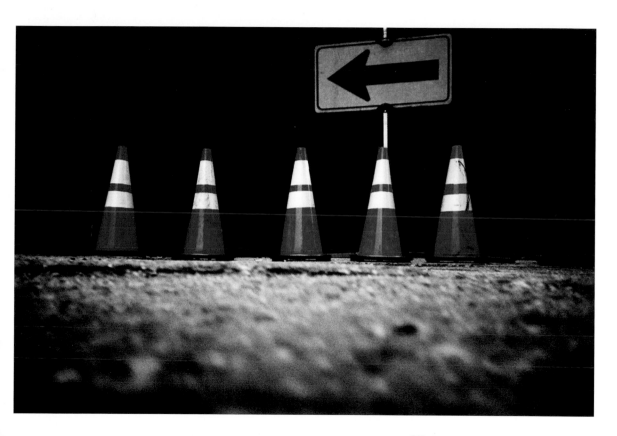

ISO值的美麗與哀愁

當天清晨 7 點，我起床看到窗外一片白雪，我知道晨泳愛好者還是會不顧一切地下海游泳，於是馬上拿起相機前往海灘。在英國布萊頓鎮（Brighton）的冬天，我拍過很多泳者下水游泳的照片，但老實說，如果天空一片灰濛濛，就看不出到底是冬天還是夏天拍的照片。因此，這張照片成功的地方就在於，兩位只穿泳衣的主角，配上佈滿白雪的地表，明顯表現出季節和服裝的對比。因為光線很暗，我用了很高的 ISO 值（1600），代價就是照片顆粒很粗糙，雜訊很明顯。ISO 值愈高，影像愈粗糙。

相機：Canon EOS 300D (Rebel) (DSLR)
鏡頭：20-35mm
有效焦距：20mm
ISO值：1600
快門：1/60秒
光圈：f/7.1
配件：Lowepro攝影手套
光線：自然光，冬日清晨，陰天

↗ 第59頁有一張同樣用ISO 1600拍攝的照片，不過我用的是比較高階的數位單眼相機，你可以發現那張照片的影像品質明顯細緻許多。另外，第19頁則是以ISO 1600黑白底片拍攝的照片，你可以比較這些照片的異同。

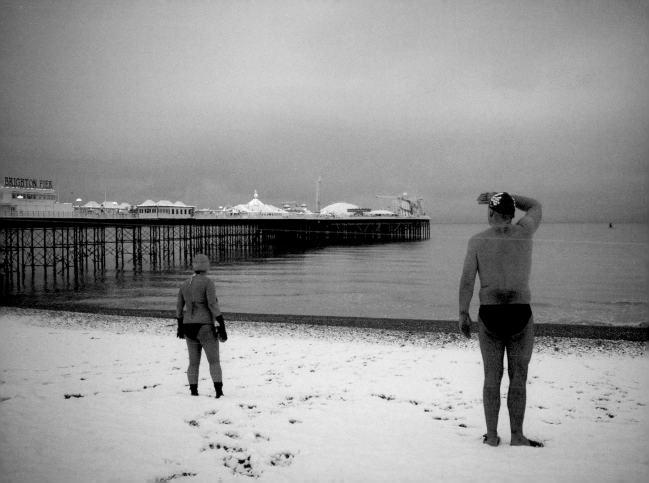

正片負沖的魅力

這類告示牌的照片,特別適合正片負沖處理,正片負沖會讓原先了無生氣的畫面變得活潑有力。在明亮的晴天拍攝時,記得背對太陽拍照,因為若面對太陽,拍出來的景物可能只剩剪影。我在日常生活中很少看到這類標示牌,因此特別吸引我注意,我才會在旅途中把它們拍下來。身為攝影師,要隨時保持對於尋常事物的興趣,就算你沒有馬上發掘出某場景的箇中趣味,仍然有些觀眾可能會很感興趣。此外。我們也可以透過合適的攝影技巧和取景方式,讓觀眾產生興趣。不過,我已經不記得,上次我在家附近拍攝路標是什麼時候了。老實說,我也不會一直遵循我自己教導的原則。

相機:Lomo LC-A (ZF)
鏡頭:32mm
有效焦距:32mm
底片:愛克發Precisa 100正片,正片負沖
快門:無設定
光圈:自動
配件:無
光線:陽光下

↗ 用數位相機拍攝,也可以有類似正片負沖的效果,只要提高對比與飽和度即可。第202頁會示範如何在Photoshop裡面,用色彩修正功能,調整對比與飽和度。

低視角拍攝

如果你需要用低角度拍照，可以把相機放在地上，不看觀景窗，直接按快門，這就是所謂的盲拍。不過，有時盲拍還是有其限制，想要拍到特定的景象，還是得趴在地上，透過觀景窗確認影像才行。以這張照片為例，我必須趴得愈低愈好，讓地平線的位置保持在底部，因為若地平線位置太高，會蓋掉腳踏車的一半，那就看不清楚腳踏車的剪影了。如果拍攝內容需要我常常以低角度拍攝，我會攜帶瑜珈墊或是露營墊，才不會弄得一身髒。（來不及準備的話，用厚紙板也可以。）軟墊的好處還不只這樣，也可以讓你趴在夏日熱燙的柏油路上時，過得舒服一點。

相機：Nikon 35Ti (CAF)
鏡頭：35mm
有效焦距：35mm
底片：愛克發Ultra 100負片
快門：無設定
光圈：無設定
配件：無
光線：自然光，直視落日

↗ 拿本篇的照片和第57頁的落日比較一下，你會發現夕陽美景若缺少雲彩陪襯，真的會失色不少。

淺景深人像照

夕陽的光線色彩非常溫暖，這張照片就是個好例子。右下角人物的影子拉得非常長，顯示太陽的位置非常低。正午的光線就比較難拍出好照片，因為太陽在頭頂上時，會留下強烈的陰影。因此，想拍出好照片，還是把鬧鐘調早一點吧，避開正午時分。人像照不一定要拍到整個人；以這張照片為例，我拍這張照片的原因，是男孩那條引人注目的短褲。因此，我已經拍到我最想拍的部分了。因為背景有些雜亂，如果全部都拍得很清楚的話，可能會讓觀眾分心，所以我選用了很大的光圈（比較小的f/數值）讓背景模糊，只留下清楚的主角。此外，我用標準鏡頭來拍這張照片，如果鏡頭視角再廣一些，男孩的身影會小得多，也比較難看出照片的主題是什麼。

相機：Canon EOS-1 (SLR)
鏡頭：50mm
有效焦距：50mm
底片：愛克發Ultra 100負片
快門：無設定
光圈：無設定
配件：無
光線：日落，晴朗

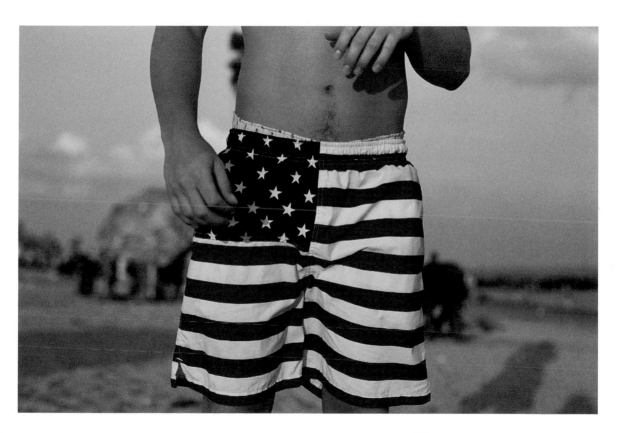

偏光鏡風景照

利用環型偏光鏡可以讓呆板的天空更有活力。環型偏光鏡是一種濾鏡，可以減少反射光，不管光線是來自窗戶、水面，還是其他反射材質都有效。利用環型偏光鏡可以讓天空的藍色更深邃，因為天空的顏色來自於大氣中微小水滴反射的光線（藍色光），環型偏光鏡可阻擋部分反射光線，讓天空呈現深藍色。一般來說，濾鏡較適用於單眼相機，因為單眼相機鏡頭上都有螺紋，方便安裝濾鏡。不過，傻瓜相機也可以使用濾鏡，只要在照相的時候把濾鏡放在鏡頭前面就行了，效果完全一樣。

相機：Canon EOS-1 (SLR)
鏡頭：20-35mm
有效焦距：20mm
底片：愛克發Ultra 100負片
快門：無設定
光圈：無設定
配件：環型偏光鏡
光線：下午，晴朗

> ↗ 偏光鏡可分為環型偏光鏡以及線性偏光鏡兩種，如果你拿的是自動對焦相機，記得選用環型偏光鏡，因為使用線性偏光鏡時，相機的自動對焦功能就無法運作。

動態人像照

我覺得戴夫（照片主角）人體衝浪的動作應該可以拍出很有趣的照片，所以我盡量靠近他，對焦在他身上；我和他的距離就是 Nikonos-V 相機的最短對焦距離。Nikonos-V 和 Lomo LC-A 有一點很像：透過觀景窗，攝影師不知道有什麼東西在焦點上、什麼東西不在焦點上。因此，你必須估量你與主體之間的距離，是否能拍得清楚，有時要看運氣。因為戴夫隨時都可能移動，所以我選用很小的光圈 f/16，讓我可以取得很深的景深；就算戴夫遠離我一點，或是靠近我一點，也還在清楚範圍內。我沒有用更小的光圈，因為比 f/16 更小的光圈會讓快門速度變慢，長於 1/60 秒；快門太慢的話，照片就不再清晰，變成動態模糊了。

相機：Nikonos-V(NiV)
鏡頭：35mm
有效焦距：35mm
底片：富士Superia 400負片
快門：1/125秒
光圈：f/16
配件：無
光線：清晨，陰天

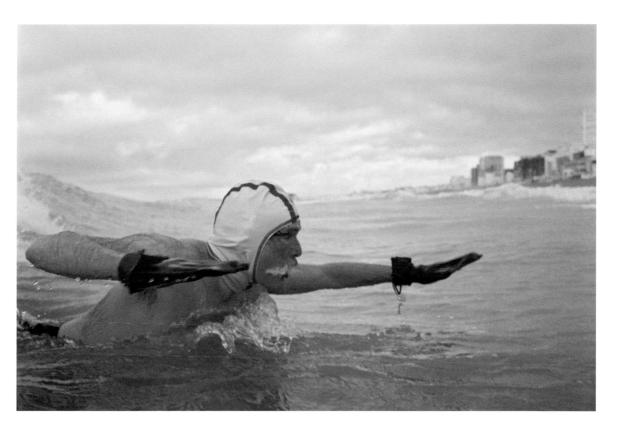

剪影人像

如果拍人像照的當下，四周都很暗，你又不想開閃光燈，而且捕捉主角的面部特徵不是很重要，不妨試試看用剪影來呈現。如果想嘗試這種拍照方式，記得把相機的自動閃光關掉。為了讓剪影更有力，我找到一面打著橢圓聚光燈的牆壁，把主角的剪影框在其中。其實，主角還不是完全的剪影，如果你仔細地觀察，可以看到她的鼻子、臉頰、額頭，表示在我後方應該還有一點微弱的光源。

相機：Lomo LC-A (ZF)
鏡頭：32mm
有效焦距：32mm
底片：富士Superia 400負片
快門：無設定
光圈：無設定
配件：無
光線：室內人工光源，黑暗

↗ 這張照片是反向空間的好例子，反向空間是主體周圍的空間，以這張照片為例，反向空間就是牆上的橢圓光圈，讓主體更為突出。其他關於反向空間的例子，請看第25頁。

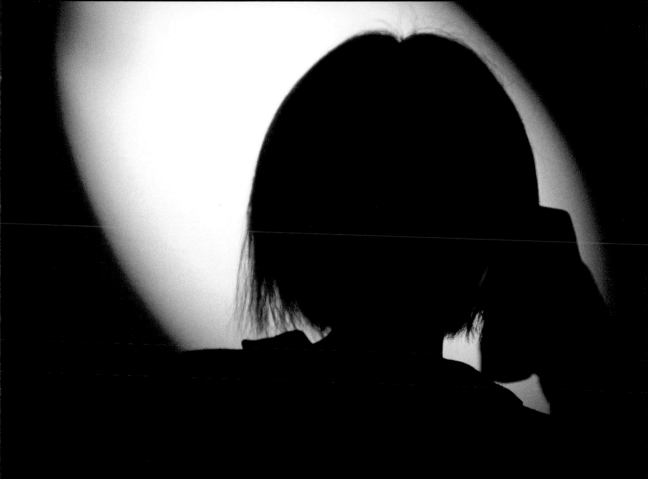

三腳架

這張照片用了「豆袋」三腳架（下文簡稱豆袋），而不是一般的三腳架。豆袋外有耐磨的布料，裡面充滿樹脂顆粒這類的填充物，可以用來穩固相機。豆袋或迷你三腳架都可以輕鬆放進背包裡，比起全尺寸的三腳架更容易攜帶。拍這張照片的時候，我必須爬下峭壁才能到達這處海灘，我很慶幸自己帶的不是全尺寸三腳架。不過豆袋也有一些缺點：首先，你必須用快門線或是自拍器來觸發快門，因為豆袋不是那麼穩固，如果直接用手按快門，還是有可能會稍微動到相機。另外，如果你想要把相機放在高一點的地方，必須找個物體把相機和豆袋放在上面，在這裡我用的是一塊石頭。最後，使用豆袋也會讓相機拍攝角度比較不靈活，最多只能上下調整 30 度左右。

相機：Canon EOS-1 (SLR)
鏡頭：50mm
有效焦距：50mm
底片：愛克發Ultra 100負片
快門：無設定
光圈：無設定
配件：豆袋三腳架，快門線
光線：黃昏

↗ 不妨在相機包裡面放支手電筒吧，因為天色漸暗時，真的很難在包包裡找到配件。

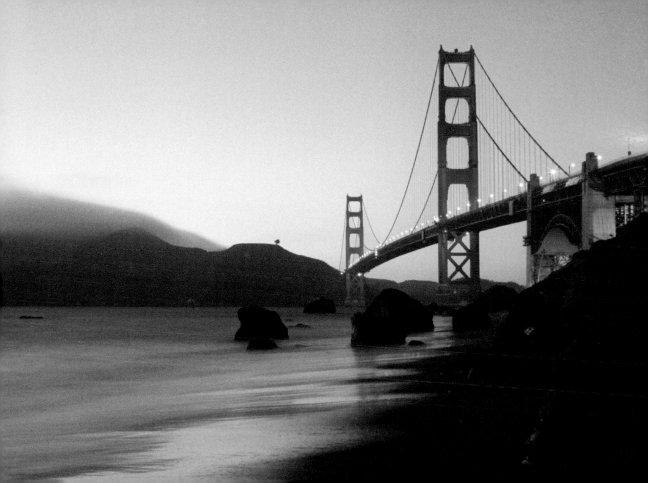

取景與比例

拍攝聞名世界的地標時，可以給自己一點挑戰，不要只是模仿名勝明信片的拍法，而可以嘗試拍出略為不同的景象。其實，已經有很多人試圖在老景中拍出新意了。大多數人的拍照直覺就是把整座艾菲爾鐵塔拍進去，但這樣的照片意義不大，因為大家都知道艾菲爾鐵塔長什麼樣子，我相信有很多人都可以憑記憶直接畫出鐵塔的樣子。此外，我把紅綠燈也拍進來，因為大部分的人都粗略知道紅綠燈的實際大小，觀眾透過比例，就能更清楚體會艾菲爾鐵塔的宏偉。

相機：Nikon 35Ti (CAF)
鏡頭：35mm
有效焦距：35mm
底片：柯達Gold 200負片
快門：無設定
光圈：無設定
配件：無
光線：夜晚，環境光線

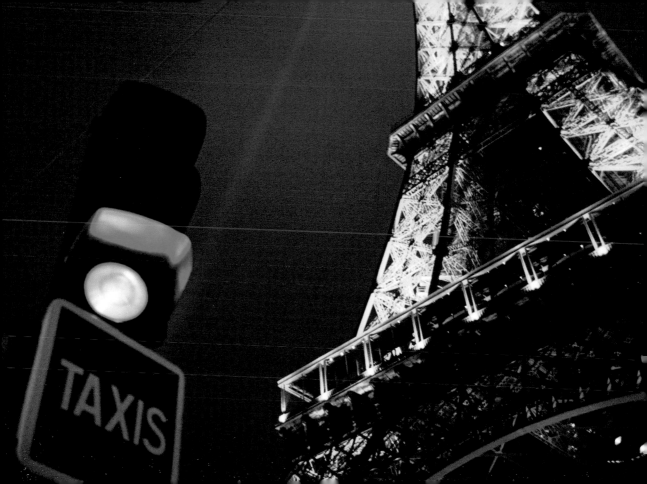

夜間攝影

我想要空無一人的畫面，幸好現場正好沒有人。在夜晚拍照，曝光時間一定要很久，可是我當時沒有攜帶三腳架，於是我把相機平放在地上保持穩定，按下快門後，按住不放直到快門關閉為止，這樣可以避免曝光時拿起手指晃到相機。夜間攝影或需要長時間曝光時，如果用的是 Lomo LC-A 這一類的相機（列表請見第192頁），按下快門後會聽到第一聲「喀」，代表快門打開；快門關閉時，會聽到第二聲「喀」。快門打開的時間長度和場景明暗有關，最長可到 10 分鐘；拍照時，找個舒服的姿勢，穩穩按住快門，別動到相機。如果手指在第二聲「喀」之前就鬆開快門鍵，可能會曝光不足，照片就會太暗。

相機：Lomo LC-A (ZF)
鏡頭：32mm
有效焦距：32mm
底片：愛克發Precisa 100正片，正片負沖
快門：無設定
光圈：自動
配件：無
光線：夜晚，路燈

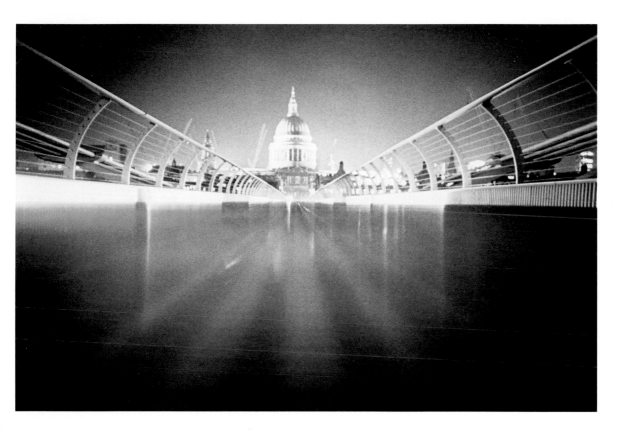

無限遠對焦

這張照片有趣的地方就是牆上的塗鴉小人,他們的視線好像都看著那台閃亮的新腳踏車。我把相機放在地上,焦點設在無限遠的地方,讓前景失焦模糊。使用數位傻瓜相機或是自動對焦底片傻瓜相機,會傾向於對焦在相機前面的地板上,因此要把自動對焦關掉,手動把焦點設成無限遠。

相機:Lomo LC-A (ZF)
鏡頭:32mm
有效焦距:32mm
底片:愛克發Precisa 100正片,正片負沖
快門:無設定
光圈:無設定
配件:無
光線:下午,陰天

↗ 能拍到塗鴉小人的有趣眼神,其實完全是個意外,因為我事後才發現有這個效果。因此,別急著在相機上就刪除照片,有些細節要放到電腦螢幕上才容易看見。

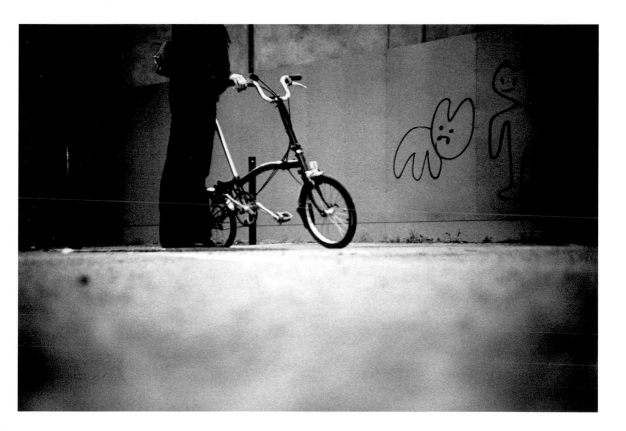

構圖與比例

我在照片中把我母親的腳趾頭也拍進來，讓觀眾對大小比例和遠近更有感受，不過焦點仍然在她的臉上。如果天氣很好，海面很平靜，我會帶著 Lomo LC-A 一起去游泳；一隻手拿穩相機，保持在水面上，不過海水還是會濺到相機上，因為我必須用雙手才能捲片，結果幾個月以後，測距／對焦鈕就生鏽了，變得很緊。還好，我覺得這張照片相當值得，但手邊沒有防水相機的話，還是不要輕易嘗試比較好。很多數位相機都有專用防水相機盒，很容易買得到，市面上也有很多防水數位相機，價格和一般數位傻瓜相機差不了多少。如果你只需要下水拍照一次，就用拋棄式的防水相機吧。

相機：Lomo LC-A (ZF)
鏡頭：32mm
有效焦距：32mm
底片：愛克發Precisa 100正片，正片負沖
快門：無設定
光圈：無設定
配件：無
光線：早晨，陰天

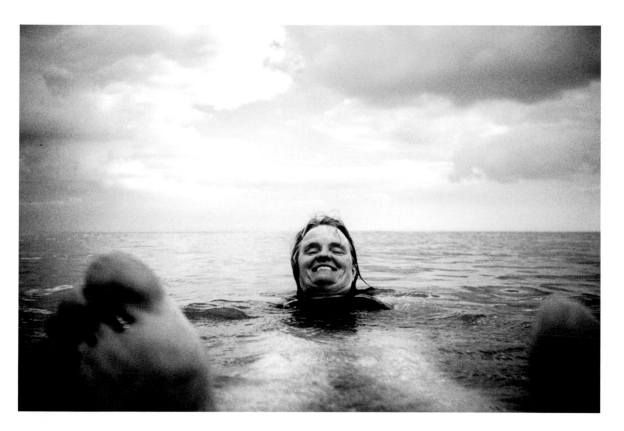

平均的光線

這張照片攝於陰天，是個平均光線的好例子。陰天的時候，陽光會先照射到雲層上，然後再均勻散射出去，所以光線平均柔和，不會產生強烈的陰影。以這張照片為例，強烈的陽光會讓碼頭邊的扶手投射出強烈的影子，但在陰天時，影子就不會很明顯。我個人認為，陰天照片和正片負沖是絕配，陰天平均的光線會降低反差，而正片負沖則會提高反差，為照片找回活力。我在英國惠特比（Whitby）這個碼頭等了一段時間，才拍到空無一人的畫面，我覺得相當值得。空無一人的畫面讓人覺得有些毛毛的，這正呼應了布蘭姆‧史托克寫的小說《德古拉》：惠特比正是德古拉公爵登陸英國的第一站，從這裡展開他的殺人之宴。

相機：Lomo LC-A (ZF)
鏡頭：32mm
有效焦距：32mm
底片：愛克發Precisa 100正片，正片負沖
快門：無設定
光圈：自動
配件：無
光線：下午，陰天

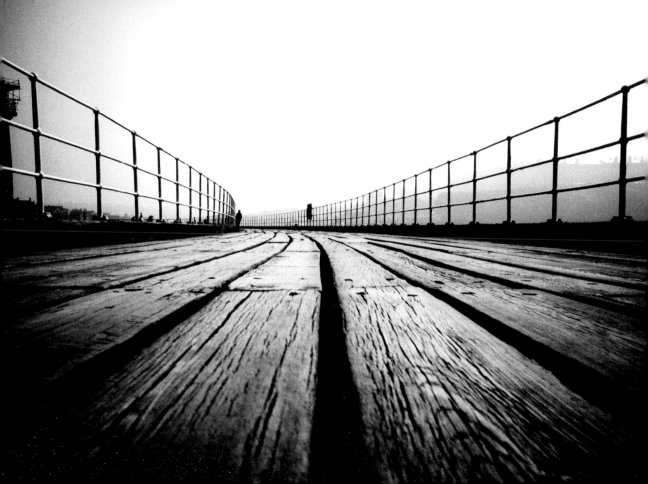

長景深

我希望所有的船都在焦點範圍內，換句話說，我需要很長的景深。因此我把光圈縮小，以得到更深的景深。有一些單眼相機有景深預覽功能，讓攝影師可以看到以目前的光圈，哪些物體是落在焦點範圍內（焦平面上），可以拍得清楚。平時從觀景窗看出去的景象，是鏡頭光圈全開時的景象，光圈在按下快門拍照時才會縮小，因此，藉由景深預覽，攝影師才能看出哪些景物在焦點範圍內，只有在焦點範圍內的物體，才會清楚呈現在照片裡面。如果你使用的數位相機沒有景深預覽鈕，可以先把照片拍下來，再從螢幕上放大檢視，看看焦點範圍內的景物和你的期待有沒有差異。

相機：Canon EOS 5D (DSLR)
鏡頭：50mm
有效焦距：50mm
ISO值：400
快門：1/32秒
光圈：f/11
配件：環型偏光鏡
光線：晴朗

↗ 我熱愛鮮豔的色彩，所以我在後製的時候，出於私心用Photoshop提高了飽和度。

特寫構圖

每個人看到這張照片都很疑惑，不知道到底在拍什麼？是怎麼拍的？是不是多重曝光（用同一格底片拍攝兩次）的結果？其實，這只是公車站牌燈箱廣告的一小部分。上面的三條垂直光暈是燈箱燈光的效果。從日常生活常見的景物中抓出其中一部分來拍特寫，往往可以發現許多古怪有趣的構圖。拍攝這種照片時，記得使用三分法原則，讓你的構圖更有力。

相機：Lomo LC-A (ZF)
鏡頭：32mm
有效焦距：32mm
底片：富士Superia 400負片
快門：無設定
光圈：無設定
配件：無
光線：廣告燈箱

取景裁切

處理這張照片時，我裁切掉了大樓的最頂端。如此一來，觀眾會有種錯覺，認為大樓非常高，但其實大樓的頂端只比照片上面多出一點點而已。透過裁切，我讓大樓看起來比實際上更高聳。我用愛克發 Precisa 正片拍攝，再用負片藥水沖洗（正片負沖），這款正片經過負沖以後，藍色會變得非常鮮豔，因此這張照片的藍天才有這麼濃郁的色彩。如果採用其他廠牌的正片，則會有不同的色偏。拍攝這張照片時，陽光非常強烈，因此相片的對比度非常高，你可以發現，幾乎所有陰影都變成了純黑色。

相機：Lomo LC-A (ZF)
鏡頭：32mm
有效焦距：32mm
底片：愛克發Precisa 100正片，正片負沖
快門：無設定
光圈：自動
配件：無
光線：晴朗

↗ 照片的四角比較暗，這是鏡頭暗角的緣故，有人說這是Lomo LC-A鏡頭的不完美之處。此外，鏡頭暗角的效果，因為正片負沖的關係，加強了照片的對比度，而變得更強烈。

對比色

這片地板其實是灰黃色，但是因為店裡人造光源的關係，看起來帶有綠色。一般的數位相機，只要開啟自動白平衡，相機就會嘗試調整人造光源的影響，把店裡日光燈造成的綠色消除。白平衡的功能，就是讓實際上是白色的物體，不受周圍光線顏色的影響，拍出來也是白色。這張照片一定帶有綠色調，證據就是我的帆布鞋，鞋頭的白色部分也偏綠色，在當下我其實沒發現。這張照片成功的其中一個原因是：綠色地板和紅色標語形成了對比。根據基礎色彩學，色環兩端的顏色會形成對比，像是綠色和紅色。照相的時候可以善用對比色，不過也別用過頭，觀眾可能會看到頭暈。

相機：Contax T2(CAF)
鏡頭：38mm
有效焦距：38mm
底片：愛克發Ultra 100負片
快門：無設定
光圈：無設定
配件：無
光線：室內人造光源

與眾不同的拍攝位置

如果想要讓觀眾注意到你的照片，就必須讓照片與眾不同。讓照片看起來創意十足的方法很多，其中一種是改變你的拍攝位置，把相機放在別人想不到的地方，把握每個拍出精采照片的機會。這張照片是在滑水道頂端拍的，通常沒有人在這種地方照相，不過我帶了幫手，所以可以在拍完之後把相機遞給我的朋友。我把相機放在兩腳之間，距離腳掌大約 80 公分，這是 Lomo LC-A 的最短對焦距離。在這麼多水的場合拍照，一定要小心，別把相機弄溼啦！

相機：Lomo LC-A (ZF)
鏡頭：32mm
有效焦距：32mm
底片：富士Provia 100正片
快門：無設定
光圈：自動
配件：無
光線：室內人造光源，陰暗

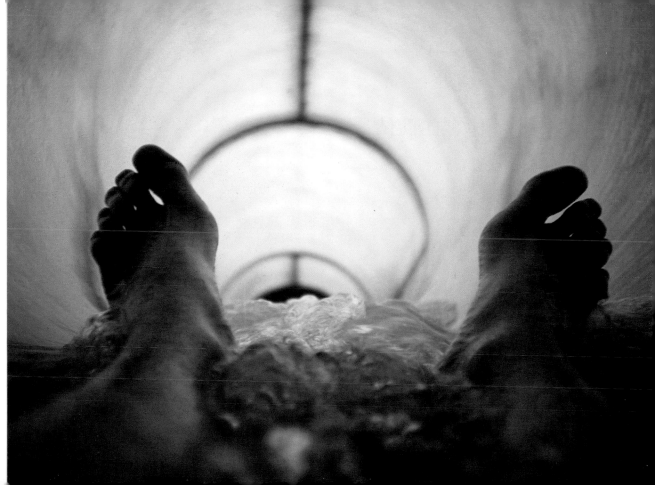

用模特兒的角度拍攝

我雖然不是愛狗人士，但我也喜歡好看的狗狗照片，只要照片不會可愛得太噁心就好。我發現，想拍出最棒的狗兒照，你就必須蹲下來從狗的角度來拍。從這麼低的角度拍攝有一個好處，因為一般人很習慣由上而下看狗狗；要是從狗狗的角度拍攝，會讓觀眾感到耳目一新，因為這是他們不習慣的視角。拍狗狗的時候要記得，牠們天性好奇，所以要保護好你的相機，別讓狗狗跑來舔鏡頭！其實你也不用自己趴在地上，只要握著相機，盡量靠近地面，把鏡頭對準你的毛毛好朋友就行了。

相機：Lomo LC-A (ZF)
鏡頭：32mm
有效焦距：32mm
底片：愛克發Precisa 100正片，正片負沖
快門：無設定
光圈：自動
配件：無
光線：下午，晴朗，陰影下

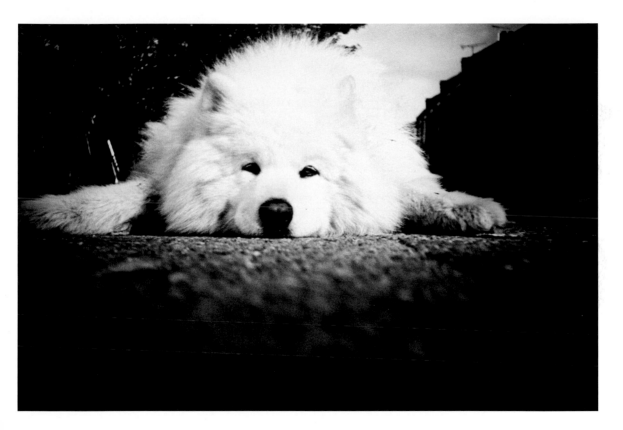

三分法原則

我在摩洛哥海岸索維拉（Essaouira）附近的一座小漁村拍下這張照片。在我身後有一道一模一樣的城牆，投射影子在我前面的城牆上。這張照片是經典的三分法構圖，因為城牆的上緣恰好在畫面上部三分之一的地方，而影子的上緣恰好在畫面下部三分之一處。（在第 180 頁，我會更詳細說明三分法構圖的原則。）被太陽照亮的城牆，形成中央的三分之一，形狀就像一道拉鍊一樣。

相機：Lomo LC-A (ZF)
鏡頭：32mm
有效焦距：32mm
底片：愛克發Ultra 100負片
快門：無設定
光圈：自動
配件：無
光線：日落，晴朗無雲

↗ 這道牆的顏色其實是淺淺的米色，但因為溫暖的夕陽，加上愛克發Ultra底片的濃郁色彩，看起來就像金色一樣。

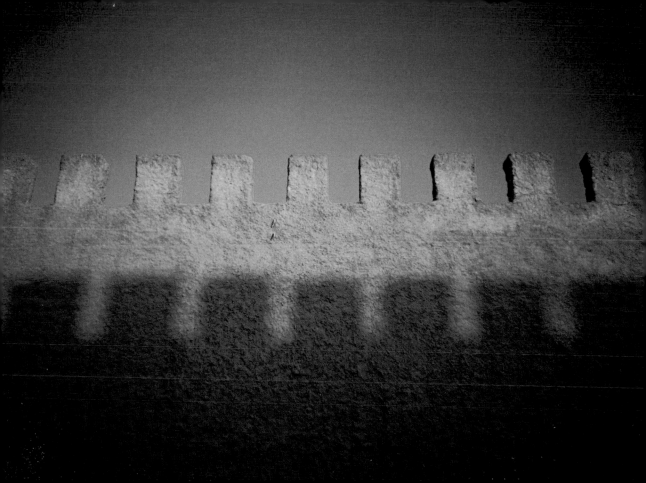

拍攝小朋友的照片

我很喜歡拍小朋友，拍他們自然地做自己的事。如果叫小孩乖乖坐下來照相，他們很快就會感到無聊。很多人會用居高臨下的角度拍小孩，但我把相機放在桌上，約在小朋友的高度，這樣我就可以用他們的角度來拍照。我只往觀景窗裡稍微瞄一下，確定可以拍到小女生就好，然後暫時離開現場。這樣，當小女生又開始畫畫的時候，我只要等一下，等到她擺出有趣的姿勢時，就可以不看觀景窗，直接按下快門，在不干擾她的狀況下拍出我想要的照片。

相機：Cosina CX-2(ZF)
鏡頭：35mm
有效焦距：35mm
底片：愛克發Precisa 100正片
快門：無設定
光圈：自動
配件：無
光線：室內，日光燈

↗ 直接把相機放在桌上還有別的好處：避免相機搖晃。現場的光線不太夠，而且我沒用閃光燈，手持相機很容易晃到。

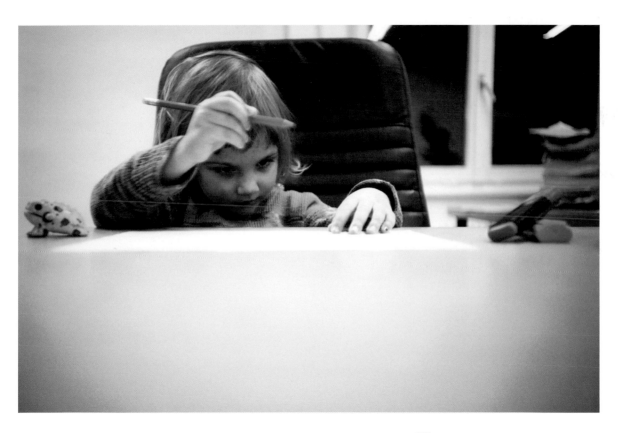

善用減光鏡

一般來說，想拍攝長時間曝光的照片，要在晚上或是暗處拍攝。不過，只要善用減光鏡，一樣可以在白天拍出長曝的照片。減光鏡可以平均地阻擋各種光線，減少入鏡的光線，讓攝影師可以在白天使用更長的曝光時間，而照片也不會過曝。市面上的減光鏡有各種深淺等級可供選擇，舉例來說，這張照片用的是 ND8 級的減光鏡。在這張照片裡面，我想利用很長的曝光時間，讓海面看起來像迷霧一樣，因此我花了超過 8 秒的時間曝光，在這段時間內，波浪不斷翻滾，因此水面有動態模糊的效果，看起來就像霧一樣。在照片右下角的白色線條，就是海水拍打岩石，經過長時間曝光後所留下的痕跡。

相機：Canon EOS 5D (DSLR)
鏡頭：20-35mm
有效焦距：20mm
ISO值：50
快門：8秒
光圈：f/9
配件：減光鏡、三腳架、快門線
光線：下午，非常陰暗

↗ 通常減光鏡都用在單眼相機上，其他種類的相機上則多半無法使用，因為減光鏡會干擾測光系統。

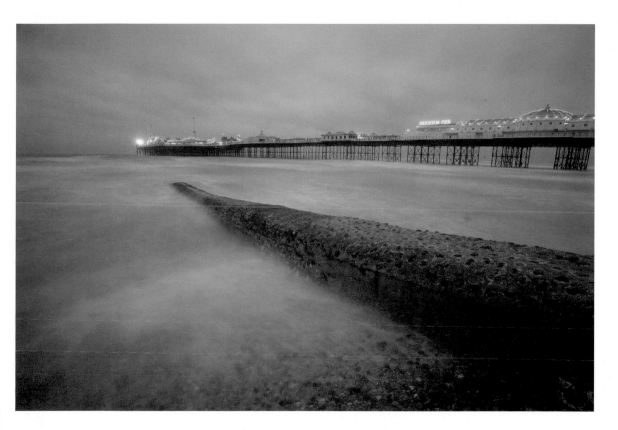

有色閃光燈

這群海鷗聚集在漁船旁，因為漁夫們剛處理好漁獲，海鷗就在一旁等待免費的晚餐──丟出來的魚內臟。我只要在魚內臟旁邊等待，鳥兒就會自動圍過來讓我拍照。身邊有魚內臟的機會可能不多，你也可以用鳥飼料或是吃剩的食物來吸引鳥兒。當時太陽已經下山了，光線不太足夠，不用閃光燈的話，海鷗就會變成剪影，只看得到輪廓了，所以我決定用一點「混搭」風，在我的 Colorsplash 閃光燈裝上黃色膠片，讓海鷗染上黃色，但是後面的藍天則不會變色。在戶外使用 Colorsplash 閃光燈，可以創造出非常超寫實的效果，因為只有離閃光燈較近的物體會染色，較遠的物體仍能保持原來的色彩。

相機：Lomo LC-A (ZF)
鏡頭：32mm
有效焦距：32mm
底片：愛克發Ultra 100負片
快門：無設定
光圈：自動
配件：Colorsplash閃光燈
光線：黃昏，無雲

↗ 想玩出同樣的效果，也可以把色彩膠片放在一般的閃光燈前面，效果就如第9頁和第133頁的照片所示。

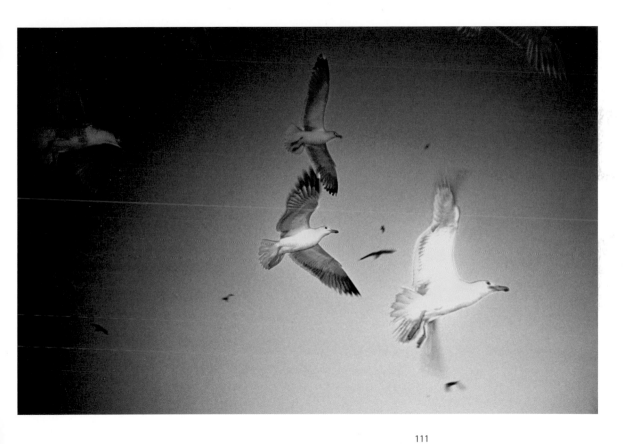

多拍幾張

拍這張照片的時候，太陽正緩緩升起；我觀察到亨利（泳者）的手從水中抬起來的時候，有好幾次剛好擋住了太陽，這種畫面可以拍出很棒的照片。不過，想拍到最棒的照片，必須盡量多拍，才能確保拍到了想要的畫面。舉例來說，這組照片我就拍了七張。不過，最後拍到的照片不一定最好，就像七張照片中最棒的這張，其實是第二張照片。

相機：Nikonos-V(NiV)
鏡頭：35mm
有效焦距：35mm
底片：柯達 PORTRA 400VC負片
快門：無設定
光圈：無設定
配件：無
光線：日出

↗ 在水上拍照常常遇到一個問題：鏡頭上沾滿水珠，讓照片看起來很模糊。最簡單的解決方法就是：舔一下鏡頭，因為水珠無法附著在口水上。

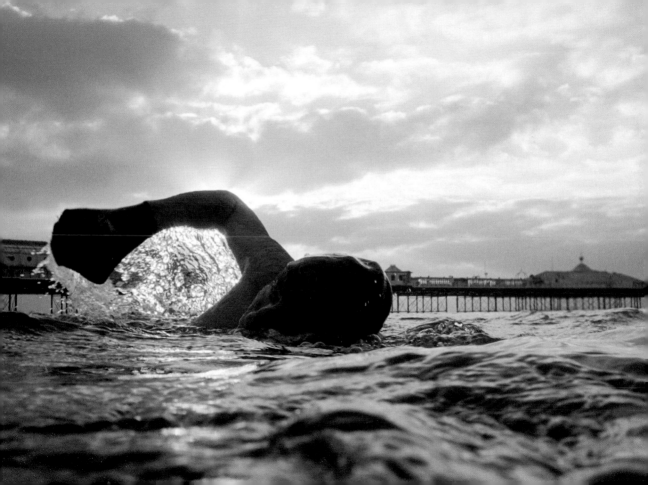

特寫人像

這位老兄裝備齊全，顯然完全不想吸到任何一顆沙漠的沙塵。一般而言，拍人像要用焦距 50mm 到 100mm 間的鏡頭，如果鏡頭比 50mm 更廣（mm 數值更低）的話，鼻子（畫面中央）會明顯放大，模特兒的臉看起來會很大，像是大頭狗一樣。而如果鏡頭比 100mm 更長（mm 數值更高）的話，攝影師必須退得很遠才能拍到主角，甚至必須用吼的才能跟主角溝通，相當不實際。不過，這張照片違反了一般常識，用了超廣的 20-35mm 鏡頭拍攝。用這麼廣的鏡頭有個缺點，就是鏡頭必須要靠主角非常近，才能讓臉部放得夠大，距離大約是 20 到 50 公分左右。這種特寫的手法，還有另一個效果，就是迫使主角和攝影師產生互動。

相機：Canon EOS-1 (SLR)
鏡頭：20-35mm
有效焦距：20mm
底片：愛克發Ultra 100負片
快門：無設定
光圈：無設定
配件：環型偏光鏡
光線：晴朗，陽光照耀

↗ 雖然因為鏡頭的關係，畫面有些扭曲變形，但我覺得這個效果相當合適，正好反映了內華達州燃燒人節慶（Burning Man Festival）的特殊景象。我還在這個節日拍了其他照片，詳見第141頁。

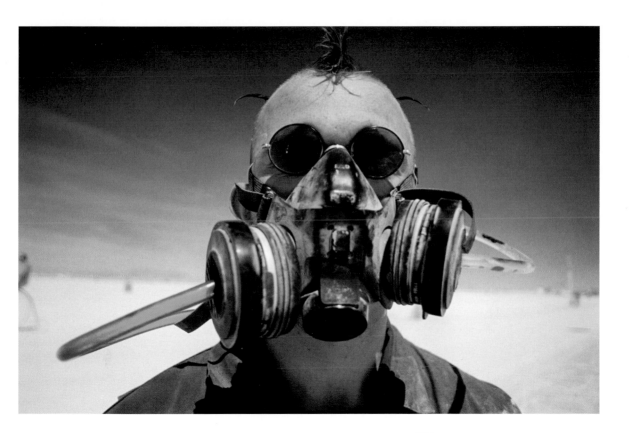

加強對比的好處

正片負沖確實可以讓照片更為突出。我承認，這張照片的構圖其實沒什麼特別，因為已經有許多人用了類似的構圖來拍攝自由女神。但這張照片相當突出，差別就在正片負沖加強了畫面的對比。此外，我選擇在正午拍照，也就是一天之中光線最耀眼、影子最強烈的時刻，這種光線也加強了照片的對比。陽光在自由女神身上留下強烈的光影，而天空中的幾縷白雲，也為照片增添幾分戲劇效果。

相機：Lomo LC-A (ZF)
鏡頭：32mm
有效焦距：32mm
底片：愛克發Precisa 100正片，正片負沖
快門：無設定
光圈：自動
配件：無
光線：正午，晴朗

↗ 要拍大家都拍過的景物，要如何拍得出色呢？我拍艾菲爾鐵塔的時候，用了另一種技巧，詳見第81頁。

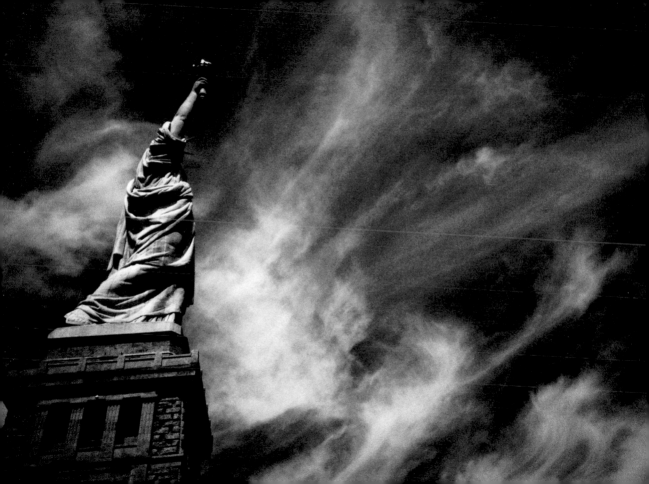

用照片說故事

我想讓這些照片自己說故事。因此，我拍了一系列照片，讓主角茱莉亞的不同部分分別出現在照片中。舉例來說，其中一張我只拍她微笑的臉，另一張則只有腿。這樣觀眾會覺得，因為主角正在向上飛，所以攝影師無法拍到主角的全身。拍攝的時候我蹲得很低，不是因為茱莉亞飛得很高，而是因為我想保持畫面清爽，不想拍到旁邊的柱子或纜繩。這些照片之所以成功，都要歸功於清爽的背景。

相機：Lomo LC-A (ZF)
鏡頭：32mm
有效焦距：32mm
底片：愛克發Precisa 100正片，正片負沖
快門：無設定
光圈：自動
配件：無
光線：正午，晴朗

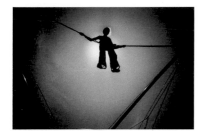

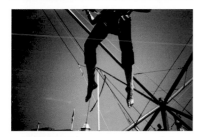

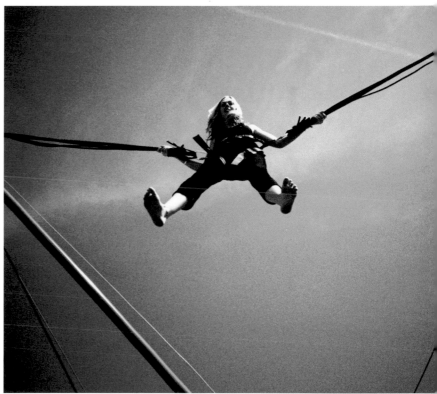

手動對焦

這系列照片拍的是大英國協運動會（the Commonwealth Games），攝於英國曼徹斯特（Manchester）。相機的位置保持不變，這樣我就可以拍一組照片；另外，為了增加一點變化，我拍了大會救護車，還拍了一張車輪特寫。我用 Lomo LC-A 拍攝，因為手動對焦的關係，我一按下快門鍵，就直接拍下照片，沒有任何延遲。若用單眼相機拍這類照片，要先把相機調成手動對焦，對焦在腳踏車會經過的位置。為什麼不用自動對焦？因為當腳踏車呼嘯而過時，自動對焦不太容易捕捉到這麼快的物體。

（譯註：市面上的高階數位單眼，自動對焦功能相當強大，可以捕捉快速移動的物體。但是一般的相機，包含中低階的單眼相機，就不太容易拍攝快速移動的物體。）

相機：Lomo LC-A (ZF)
鏡頭：32mm
有效焦距：32mm
底片：愛克發Precisa 100正片，正片負沖
快門：無設定
光圈：自動
配件：無
光線：晴時多雲

↗ 我讓相機固定不動，因此腳踏車騎士變成動態模糊；如果相機跟著腳踏車跑，效果就會像第45頁的照片。

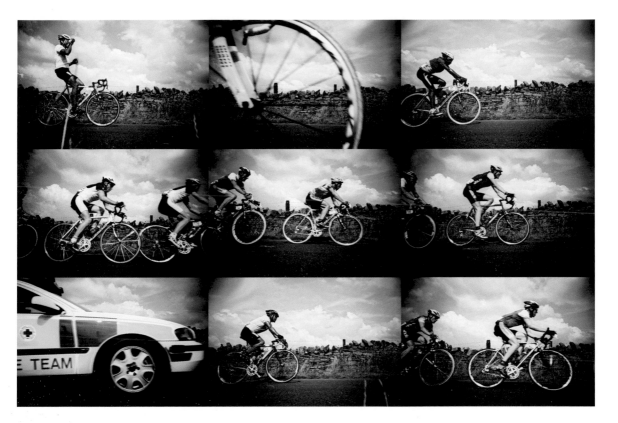

剪影照

拍剪影時，最重要的就是良好的構圖。因此，花點時間做好構圖吧！記得，不一定要讓整個主體都變成剪影，有時我們只需要一小部分就好。如果你的相機比較新，不是舊型的 Lomo 相機，要注意，相機可能會自動讓剪影的部份變亮，這樣就失去剪影的效果了。如果你從相機螢幕上預覽照片，發現剪影的部份過亮，可以在拍下一張之前，利用曝光補償功能降低曝光值，這樣剪影就會更深邃了。（關於曝光補償的更多知識，詳見第 138 頁。）

相機：Lomo LC-A (ZF)
鏡頭：32mm
有效焦距：32mm
底片：愛克發Precisa 100正片，正片負沖
快門：無設定
光圈：自動
配件：無
光線：晴朗

↗ Lomo LC-A相機很適合拍攝剪影。用Lomo LC-A拍攝，再配合正片負沖，保證你的照片會有深邃的黑底和色彩強烈的藍天。

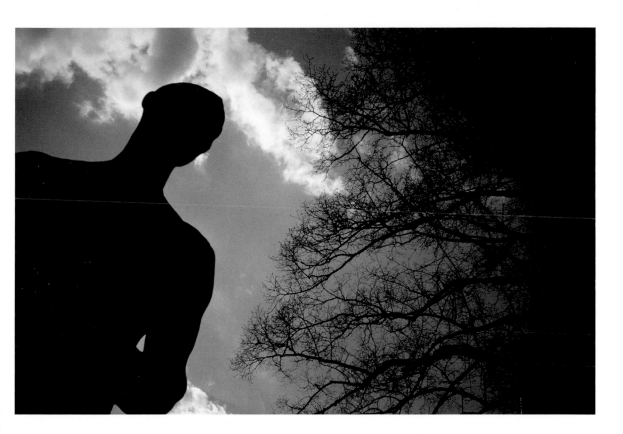

拍攝商品照片

大多時候，我們都在攝影棚裡的白色背景前拍攝商品照。這個方法沒有什麼不好，可以單純地展現產品的外觀特色。不過，如果一本鞋子型錄裡的 40 張照片都在攝影棚裡拍，讀者可能就會覺得有點無聊了。這個鞋子專案的創意總監湯姆・菲利普（Tom Philips）有個點子，就是在城市各個角落拍鞋子，讓鞋子出現在各種不同的背景前。因此拍攝期間，其實大部分都是在城裡尋找合適的地點，要尋找夠單純的背景，才不會讓背景拉走了讀者的眼光。最後的成果出爐，只有一張照片的背景包含了城市街景。雖然街景看起來很複雜，但因為夜色已深，相機的光圈全開，所以景深很淺；鞋子是清楚的，而背景就失焦模糊了，還是可以讓鞋子凸顯出來。

相機：Lomo LC-A (ZF)
鏡頭：32mm
有效焦距：32mm
底片：富士Reala 100負片
快門：無設定
光圈：自動
配件：三腳架，快門線（夜間拍攝用）
光線：多種光源

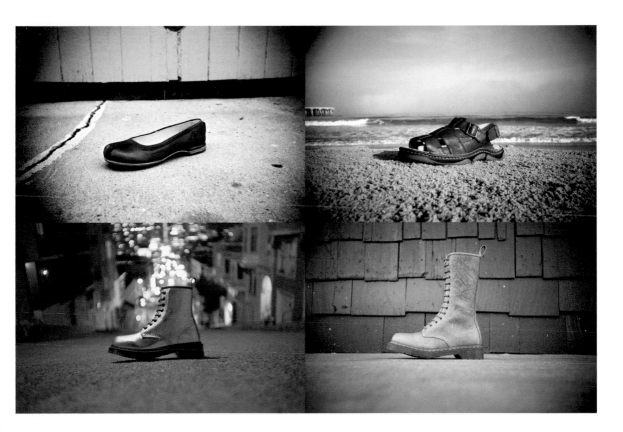

拋出你的相機！

沒錯，就是拋相機：把相機拋到空中，在離手前的最後一刻按下快門。想拍出照片中這種美妙的感覺，需要一個昏暗的空間和彩色燈光（這裡我用的是聖誕樹裝飾燈），快門大約設在 1/2 秒左右。根據我的經驗，1/2 秒恰好就是相機飛在空中的時間，在這段時間內，相機會旋轉，並記錄燈光所留下的軌跡。拍攝這些照片時，我其實只把相機拋高 1 公尺左右，對成果影響比較大的，是相機在空中旋轉的方式，而不是高度。當然，拋相機也蠻危險的，所以我都在床上拋相機，就算我沒接到相機，下面還有個軟墊保護。

相機：Canon EOS 5D (DSLR)
鏡頭：50 mm
有效焦距：50mm
ISO值：400
快門：1/2秒
光圈：f/2.8
配件：聖誕樹裝飾燈
光線：室內人工光源，昏暗

↗ 跟動態攝影（見第31頁）比起來，拋相機所拍出來的光跡更滑順漂亮。因為相機在空中旋轉時，比起我們自己拿著相機旋轉，移動得更順暢，不會有無法控制的額外震動。

夕陽美景

其實我是等到太陽落下以後，才拍下這些照片。因為如果對著太陽拍照，就算是夕陽，還是會讓照片過曝，照片的反差會太大。雖然在這些照片中，正中央的天空還是有些過曝，不過濕潤的沙灘映照天空的色彩，呈現出倒影，補償了過曝造成的損失。這個場景可說是完美的時刻：一片很讚的天空，加上兩個人和一隻狗的唯美剪影。我變換了一下拍攝位置，有時候從地面拍（我把相機放在手上，靠在地上，相機就不會碰到潮溼的沙子）。這些照片給人很自由隨興的感覺，整組照片有一種質樸的美感，所以我保留了地平線傾斜的照片，沒有把照片轉正。器材則用 Lomo LC-A 相機，並使用正片負沖，增加照片的飽和度和對比。

相機：Lomo LC-A (ZF)
鏡頭：32mm
有效焦距：32mm
底片：愛克發Precisa 100正片，正片負沖
快門：無設定
光圈：自動
配件：無
光線：夕陽

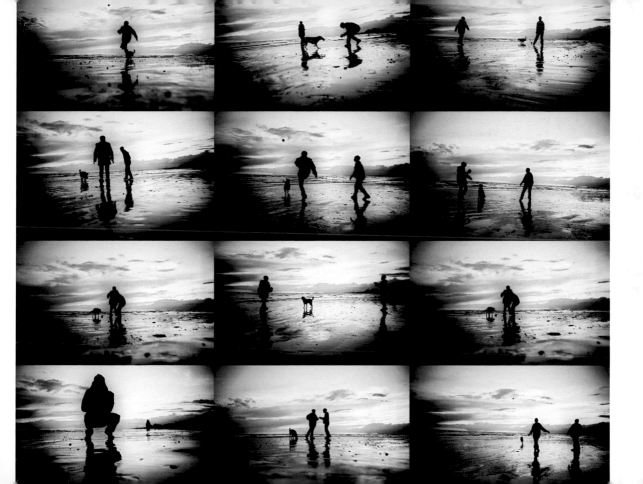

彩色膠片加閃光燈

這張照片能拍得好，不全是我的功勞，因為我的模特兒史都華，才是按下閃光燈開關的人。拍照的時候，我手上只有我的 Lomo LC-A 相機。雖然閃光燈通常都安裝在相機頂部，不過你也可以放在別的地方，只要在閃燈熱靴（hot shoe）上面安裝閃光同步線，連接到閃光燈上，你就可以把閃光燈放在別的位置，從相機以外的角度補光了。不過，這張照片我用了比較土法煉鋼的方法，史都華兩手各拿一台 Colorsplash 閃光燈，右手拿紅色，左手拿藍色，當我按下快門時，他也同時手動觸發閃光燈。這個方法只有在暗處，當相機快門速度低於 1/2 秒時才可行，否則很難拍到閃光。

相機：Lomo LC-A (ZF)
鏡頭：32mm
有效焦距：32mm
底片：愛克發Precisa 100正片，正片負沖
快門：無設定
光圈：自動
配件：Colorsplash閃光燈兩台
光線：閃光燈

↗ 在第9頁和第111頁還有更多使用彩色膠片和閃光燈的照片。

壞天氣也能拍照

這張照片攝於英國米德爾斯堡（Middlesbrough）的運輸橋上。我可不想因為貪戀車內的溫暖，而錯失拍出美好照片的機會！照片中間的腳踏車騎士，讓觀眾更容易看出照片景物的規模，因為大家都知道一個人大概有多大。另外，照片中的交通柵欄，也能幫助觀眾看出景物大小。拍照的時候正下著小雨，其實還滿幸運的，因為雨滴被橋另一端的燈光照亮，營造出光暈的效果。如果在起霧的夜晚也一樣可以拍到光暈，但是小雨讓地面更濕潤，反射更多光線，讓柏油路也閃耀著橙色的光芒。又是一張讓我愛上在壞天氣拍照的照片！

相機：Cosina CX-2(ZF)
鏡頭：35mm
有效焦距：35mm
底片：富士Superia 100負片
快門：無設定
光圈：自動
配件：無
光線：夜晚，路燈

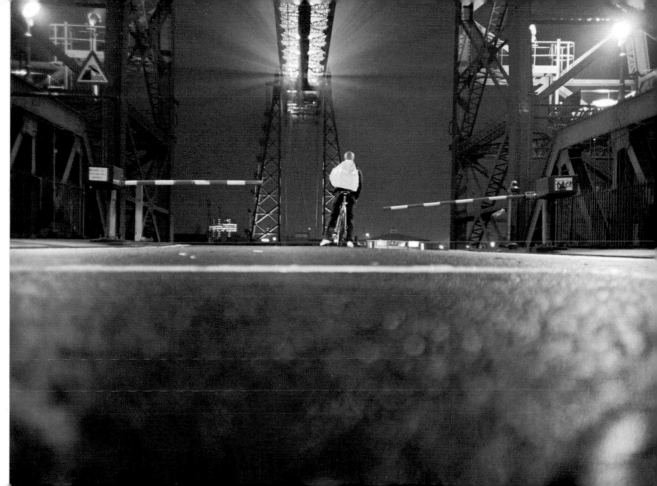

善用曝光補償

為了拍出這張照片，我提高了相機自動測出的曝光值。拍攝時，因為相機測到背景的光線很亮，為了讓整個畫面的亮度平均，相機會自動降低整體的曝光值，結果讓主角莎拉的臉曝光不足。不過，我當然希望主角的臉部可以完美曝光，此時就可以使用曝光補償的功能。一般的單眼相機和數位單眼都有曝光補償功能，讓使用者可以讓整張照片稍微曝光不足（暗一些），或是曝光過度（亮一些）。Contax T2 和 Nikon 35Ti 等類似的相機也有曝光補償功能，有一些數位傻瓜相機也有（可以參考相機說明書，以得到更詳細的操作指示）。至於區域對焦（zone-focus, ZF）相機，我們可以調整相機上的底片 ISO 值，以達到同樣的效果。舉例來說，相機裡面裝了 ISO 200 的底片，只要把相機上的 ISO 值調高到 ISO 400，就可以讓照片曝光不足；相反地，只要把 ISO 值調得比 ISO 200 更低，就可以曝光過度。請記住：使用過曝光補償後，記得調回原始曝光值，因為大部分相機不會自動回復到原本的設定。我們都不想拍出一大堆太暗或太亮的照片！

相機：Canon EOS 5D (DSLR)
鏡頭：50mm
有效焦距：50mm
ISO值：800
快門：1/100秒
光圈：f/8
配件：無
光線：陰天，背光

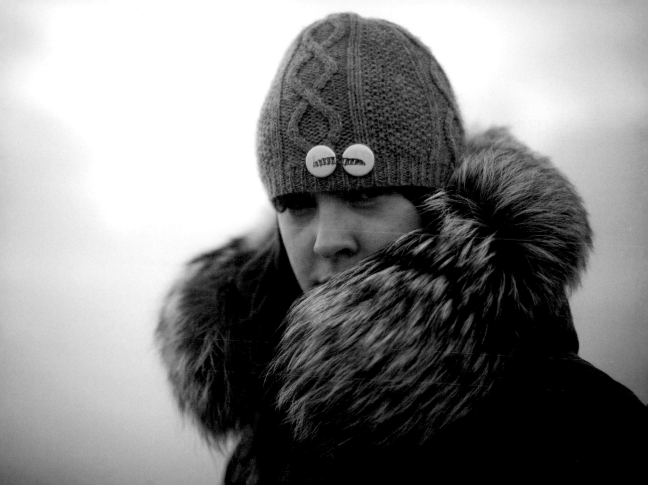

拍下古怪的畫面！

參加內華達州的燃燒人節慶，所有怪異的事情都很正常（像是裝著噴火器的車子、塗滿油彩的半裸人群等等），因此一台「正常的」迷你巴士出現在這裡，真的很怪異。就算不知道燃燒人節慶，看到一台橫越沙漠的小巴，上面寫著「華修郡老人服務」（Washoe County Senior Services），感覺也不太正常。事實上，這張照片的怪異感正是吸引人的地方。我後來才知道，原來當地有一所養老院，每年都會帶著院友免費一遊燃燒人節慶。

相機：Canon EOS-1 (SLR)
鏡頭：20-35mm
有效焦距：20mm
底片：愛克發Ultra 100負片
快門：無設定
光圈：無設定
配件：環型偏光鏡
光線：晴朗

↗ 這張照片用的相機，是80年代生產的Canon EOS-1，在當時可是只有專業人士才買得起。現在，它的價格比市面上任何一台數位傻瓜相機或是Lomo LC-A都便宜得多。當然，你得另外找顆給EOS系統用的鏡頭，幸好只要是Canon EF鏡頭，在Canon的單眼和數位單眼相機上都可以使用。

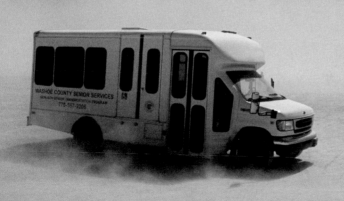

抓住燭光的光跡

我在維也納參加了一趟導覽行程，路線是依據電影《黑獄亡魂》（*The Third Man*）安排的，我拍了這張照片。導覽中有一個半小時要在下水道裡面度過，每一位參加者都拿到一根蠟燭，讓我有機會拍出這張照片。我把相機放在地上，穩穩握住，因為只要有一丁點震動，都會讓整個隧道模糊。我按下快門後，按住不放，讓相機得到足夠的曝光時間，約 30 秒之後才放開快門。畫面中的光跡就是參加者拿著蠟燭經過我面前時所留下的痕跡。隧道中唯一的光源就是蠟燭的光線。拍照的時候，我先把自己的蠟燭吹熄，因為它會照亮相機前方的地面，就算蠟燭本身沒有入鏡，它的光線還是會造成影響。

相機：Cosina CX-2(ZF)
鏡頭：35mm
有效焦距：35mm
底片：柯達Gold 200負片
快門：無設定
光圈：自動
配件：無
光線：黑暗

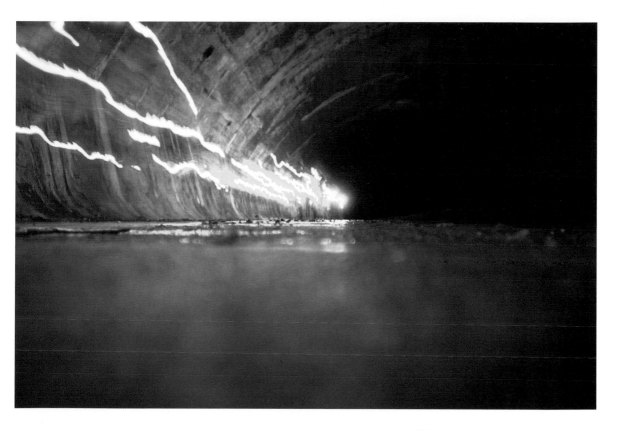

利用線條構圖

我的座右銘之一是：「無時無刻，相機不離身。」這張照片正好可以做為見證。每次出門前，我都習慣檢查一下，看看自己是否忘記了重要物品：鑰匙、手機、錢包，還有相機。某日，在我騎腳踏車回家時，看到了這幅奇妙的景象，我立刻停下來，詢問是否可以拍照。這個景象真的很有趣，我知道很有機會拍出傑作，所以我換了好幾個角度，多拍幾張照片。在這一系列照片中，這張最突出，因為平行的線條形成強而有力的構圖。另外，主角和他的狗兒直視著相機，也為照片增色不少。其實，本來我請這位男士繼續做他的事情就好，不過後來他抬起了頭，他這麼一瞧，造就了這張照片。

相機：Contax T2(CAF)
鏡頭：38mm
有效焦距：38mm
底片：愛克發Ultra 100負片
快門：無設定
光圈：無設定
配件：無
光線：下午，淺淺的陰影

↗ 如果你問人可不可以幫他們拍照，他們問為什麼，你就說你覺得拍出來會很漂亮。通常人們都會覺得很開心就答應了。要開口問人很難，但記得一點：最糟的情況也只是被拒絕嘛。

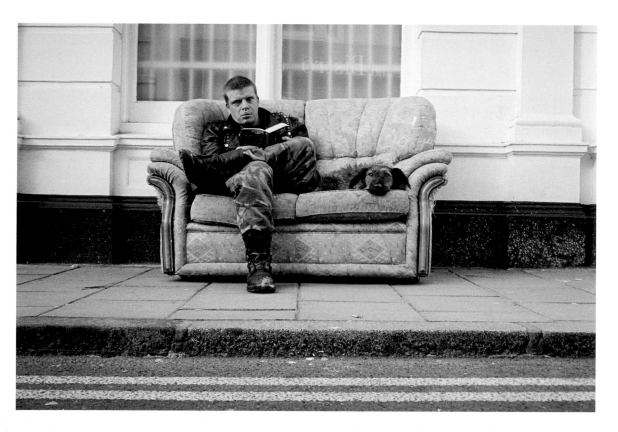

婚禮拍人像

當你在拍人的時候，除非你的主角是專業模特兒或演員，否則不要請他們擺出開心或難過的樣子，因爲看起來一定超不自然！如果我是照片主角，我很討厭自己微笑，因爲在照片上看起來很假。這是我的朋友珊琦姐的結婚典禮，在她和朋友聊天的時候，我拍了幾張比較不正式的照片，此時她感到很害羞，用花遮住臉；我發現這個畫面很經典，因此馬上拍了下來。花束遮住珊琦姐，帶來一點神祕的感覺；花朵和禮服的粉紅色，因爲正片負沖而更亮眼；而深綠色的背景，也讓紅色爲主的主體更加突出。

相機：Lomo LC-A (ZF)
鏡頭：32mm
有效焦距：32mm
底片：愛克發Precisa 100正片，正片負沖
快門：無設定
光圈：自動
配件：無
光線：晴朗，陰影下

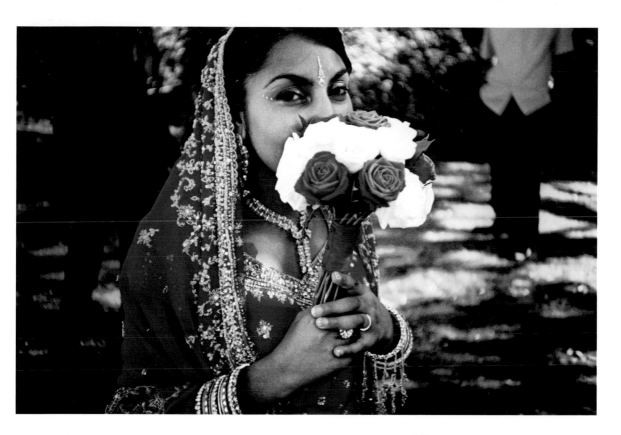

不開閃光也有好照片

就算在光線黯淡的情況下，你還是可以拍出夢幻的感覺，這張照片就是個好例子。有些人覺得，這張照片看起來像是被擊倒的拳擊手，因為主角戴夫的左手好像戴著拳擊手套，不過，其實這是一位泳者向後倒向海中的畫面。如果背景太暗的話，主角和他的動作會消失在一片黑暗當中，這樣夢幻的效果就不明顯了，但是如果用數位傻瓜相機拍攝這種照片，相機會嘗試啓動閃光燈，就會破壞我們想要的效果。因此，我們必須關閉閃光燈，在某些相機上，這種模式稱爲「強制關閉閃光」。詳細的關閉方式，應參考你的相機使用說明書。

相機：Lomo LC-A (ZF)
鏡頭：32mm
有效焦距：32mm
底片：富士 Superia 400負片
快門：無設定
光圈：自動
配件：無
光線：早晨，陰天

↗ 我用Lomo LC-A拍了另一張類似的照片，這次在漆黑的背景前，而且用了閃光燈來補光，請參閱第137頁。

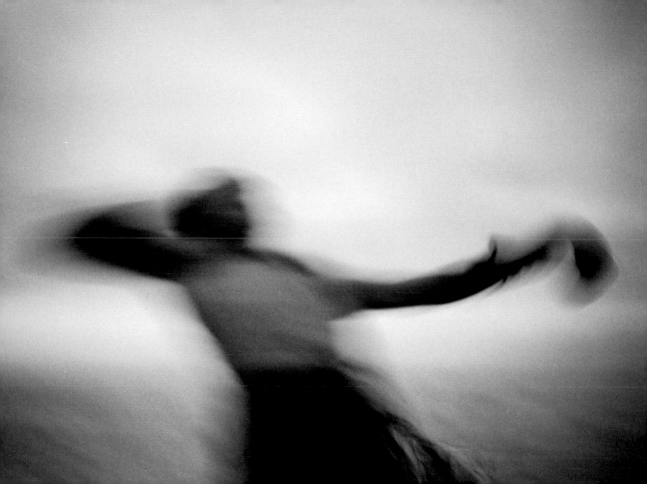

製造強烈的色彩

這張照片最大的賣點就是色彩。靴子的粉紅色和混凝土冷冽的藍色，形成強烈的對比。其實，混凝土原本是灰色，經過正片負沖之後就變成了藍色。在這張照片上，我捨棄了三分法原則，左靴雖然在畫面的正中央，但因右靴填滿了右側的空間，整張照片仍然可以平衡。我在照片左邊，也就是靴子的前方留下空間，因為觀眾的視線通常會看向主體所指的方向，就這張照片來說，就是鞋尖所指的方向。

相機：Lomo LC-A (ZF)
鏡頭：32mm
有效焦距：32mm
底片：愛克發Precisa 100正片，正片負沖
快門：無設定
光圈：自動
配件：無
光線：陰天

↗ 我想要正片負沖的效果時，就會用愛克發Precisa 100正片，這種正片用負片藥水沖洗後會偏向藍色，因此特別適合拍攝藍天。其他種類的正片，在正片負沖後各有不同的色彩傾向。不妨試拍一下，做個實驗，看看你比較喜歡哪款正片的色彩。

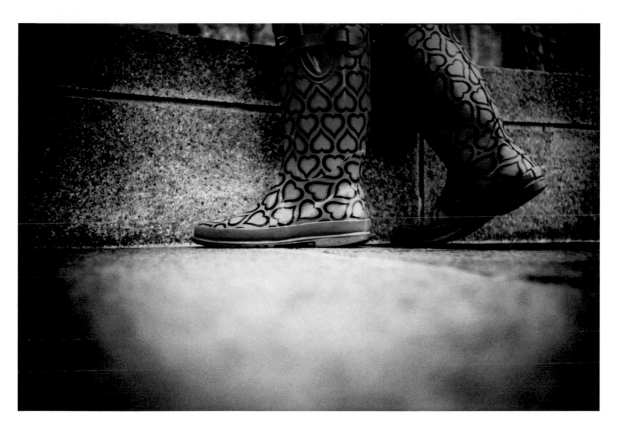

俯瞰的視角

很多攝影師都有某種迷戀情結，迷戀花朵、門牌號碼……或是鞋子和腳。我想你可能已經注意到，我很喜歡鞋子和腳部吧！我還有一項很迷戀的東西，就是英式早餐，每次我吃英式早餐，就一定要拍下來，所以現在我已經有一整套英式早餐的照片了。這次我想用俯瞰的角度來拍，因為我用的是 50mm 標準鏡頭，視野不夠廣，所以我要站在椅子上來拍。其實我也可以用廣角鏡頭，但是廣角鏡頭會扭曲畫面，讓線條彎曲。怎麼分辨哪顆鏡頭是廣角鏡頭呢？基本原則是，只要鏡頭的 mm 值小於35mm，就算是廣角鏡頭。補充說明：我只有在星期天才會吃英式早餐，不用擔心我會過胖啦。

相機：Canon EOS 5D (DSLR)
鏡頭：50mm
有效焦距：50mm
ISO值：800
快門：1/100秒
光圈：f/8
配件：無
光線：日光

隱藏實際大小

這是柏林的歐洲被害猶太人紀念碑（The Memorial to the Murdered Jews of Europe）。我拍攝的時候，將多餘的人或物體都排除在畫面外；事實上，如果畫面向上拉一點點，就會看到一些樹木，這樣就會洩漏紀念碑的實際大小了。Lomo LC-A 相機有個缺點，就是觀景窗不太精準，有時實際拍到的物品，和觀景窗內的影像有差距，多一點、少一點都有可能，所以拍照時的基本原則是，盡量多拍進一些景物，拍得比你想要的畫面再廣些，除非你使用的是用液晶螢幕取景的數位相機；使用這類相機時，螢幕上顯示的景物和實際拍到的範圍一樣。多拍到的東西怎麼辦？以這張照片為例，用 Photoshop 把這張照片的上緣裁掉就可以了。在晴天拍攝，這些石塊會呈現單調的白色，還好當天是陰天，色彩層次就比較豐富了。總之，我已經說過太多陰天拍照的好處了。比起晴天，陰天照相有更多的優點。下次天氣不好的時候，不妨帶著相機出門拍照吧。

相機：Lomo LC-A (ZF)
鏡頭：32mm
有效焦距：32mm
底片：愛克發Precisa 100正片，正片負沖
快門：無設定
光圈：自動
配件：無
光線：陰天

↗ 我還拍了一些照片，同樣把物體的實際大小比例藏起來，請看第91頁和第175頁。另外，第21頁的照片也是在歐洲被害猶太人紀念碑拍攝，從那張照片就可以看出這些石塊究竟有多大。

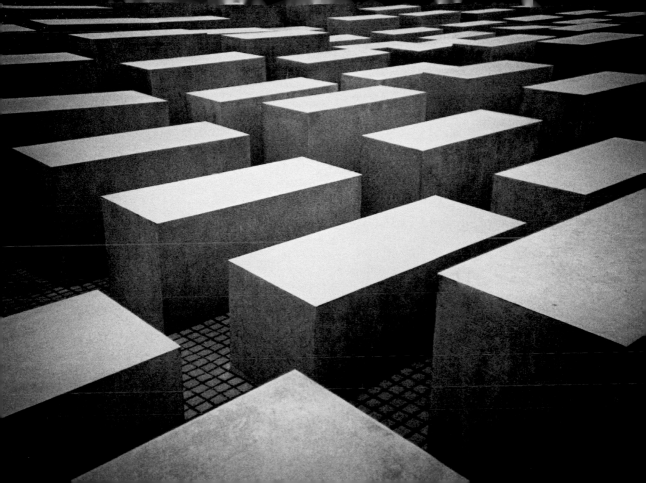

抓穩相機

我用了比較慢的快門，以利於捕捉那些穿越人海的雷射光，但缺點是快門速度一慢就容易產生手震。如果可以用三腳架，當然是最理想的，但不是每個地方都可以用三腳架。還好，我們也有一些簡單的方法能減少相機震動，例如：在拍照以前，先深呼吸，然後在按下快門時憋著不吐氣，這樣相機就不會因為呼吸而產生額外的震動。此外，如果現場有一些可以倚靠的地方，可以善加利用。以這張照片為例，我把相機靠在扶手上，讓拍攝時相機更穩定。如果現場沒有任何可以靠的地方，同時用雙手握相機，把相機貼緊臉部，手肘貼緊身體，如此一來，你就成了一支穩固的人體三腳架了。

相機：Canon EOS 50E (SLR)
鏡頭：28-105mm
有效焦距：80mm
底片：柯達Gold 400負片
快門：1/60秒
光圈：無設定
配件：無
光線：演唱會燈光

↗ 使用數位相機時，我們通常都會讓相機和臉部保持一段距離，這樣才能看清楚螢幕。不過，這樣會增加手震的危險，如果相機有取景窗，盡量使用取景窗吧。使用取景窗時，若可以關掉螢幕就關掉，因為螢幕的亮光容易讓人分心。

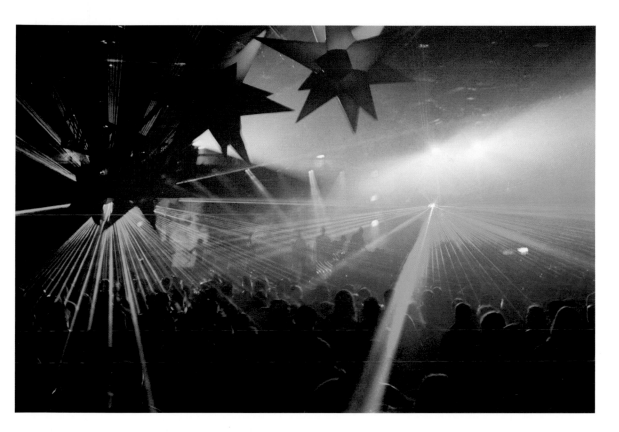

在有限條件下對焦

拍這張照片時，我想要很淺的景深，也就是說，只有照片裡的主角在焦點上，其他部份會模糊。我在相機裡裝填了低感光度（ISO 100）的底片，而且拍攝現場光線不亮，為了讓底片得到足夠的光線，相機的自動測光系統會使用最大的光圈，正好達到我想要淺景深的目的。我把我的Contax T2相機設成手動對焦模式，因為這台相機的自動對焦系統，總是會對焦在畫面正中央的物體上。

相機：Contax T2(CAF)
鏡頭：38mm
有效焦距：38mm
底片：愛克發Ultra 100負片
快門：無設定
光圈：無設定
配件：無
光線：窗外自然光

↗ 如果你的相機會自動設定光圈，而你拍攝的場景又不太明亮，你很可能會拍出許多淺景深的照片，這也代表照片主角失焦的可能性很大。

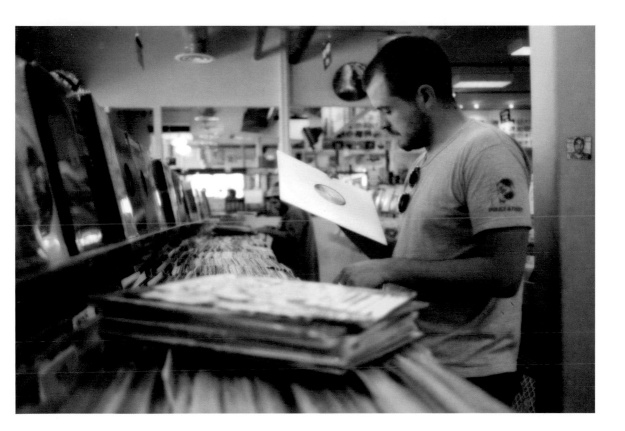

抓住最佳時機

拍攝的時機成就了這張照片。我希望在彩帶最靠近我時拍下照片，這樣彩帶在照片中就會很有份量。我設定好主體與我的距離，並且預先半按快門，耐心等候，等到最佳時機來到，再將快門整個按下去。構圖時，我將太陽放在女孩（表演者）後面，不過在我調整位置的時候，太陽露出了一點點，產生光芒四射的效果。我很滿意這種光線在這張照片裡的效果，但是在別的場景裡可能就不太合適了。想調整太陽光芒的效果，可以微微移動相機，依照自己的需求，少露或多露出一點太陽。謹記：千萬不要直視太陽，眼睛會受傷。

相機：Lomo LC-A (ZF)
鏡頭：32mm
有效焦距：32mm
底片：富士Superia 400負片
快門：無設定
光圈：自動
配件：無
光線：晴朗

↗ 用數位相機的時候，很難抓準拍攝的最佳時機，因為按下快門後，相機還要過一小段時間，才會真正拍下照片。解決的方法：一次盡量多拍幾張。在螢幕上查看拍到的照片，看看是否拍到你想要的感覺，沒拍到的話就再試一次。

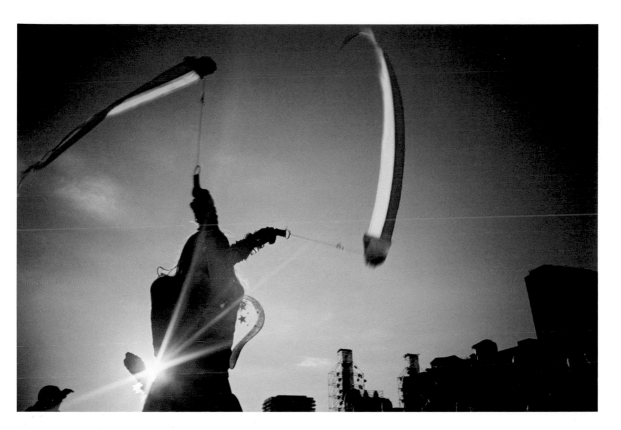

光暈

在這張照片裡，太陽在李（照片主角）的頭正後方，因為太陽實在太亮了，你會發現，他的頭後面出現了漫射的強光，甚至侵蝕了臉部的邊緣，這種效果就叫做光暈。我拍攝的位置在李頭部的陰影下，這樣我在拍照的時候，就不會從觀景窗裡直視太陽，同時相機也會在正確的位置，讓我可以拍出光暈。這張照片也是一個好例子，告訴我們三分法原則並非牢不可破。雖然主角約在畫面正中央，但是畫面中的透視線條，也就是陰影和小路的邊緣，直直引向主角的腳部，凸顯出主角的重要性。

相機：Cosina CX-2(ZF)
鏡頭：35mm
有效焦距：35mm
底片：愛克發Precisa 100正片
快門：無設定
光圈：自動
配件：無
光線：晴朗，背光

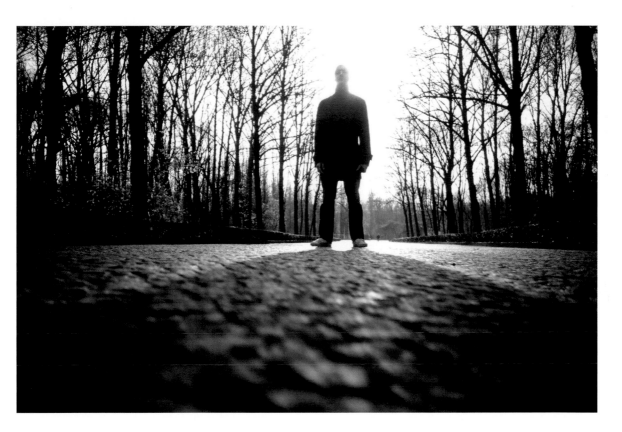

透視線條

這張照片的構圖十分有力，因為照片上微妙的透視線條，將觀眾的視線引向照片左側空曠的區域。你可以想像有兩條線，一條連接照片中人們的頭部，一條則連接他們的腳，兩條線交會之處就是畫面的消失點。我將人物置於畫面右側，如此便可以將消失點保留在畫面裡；此外，把人物置於右側，可以在人物前方保留空間，視線焦點就會在照片上，這樣觀眾比較不會分心，視線不會被人物的方向引導到照片外面。

相機：Cosina CX-2(ZF)
鏡頭：35mm
有效焦距：35mm
底片：愛克發Ultra 100負片
快門：無設定
光圈：自動
配件：無
光線：晴朗

↗ 如果你想了解透視線條如何作用，第43頁是更明顯的例子。

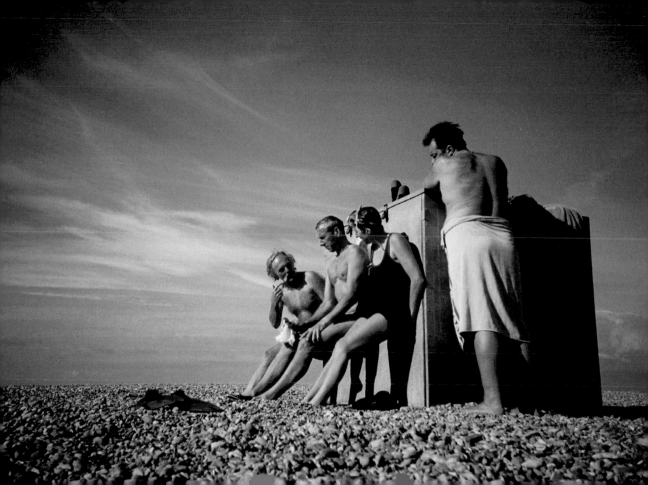

對比

每到一個新的地方，試試看找尋一些小細節，不要總是拍那些在旅遊書上常常提到的，大家都會拍的景物。當時我正在摩洛哥馬拉喀什（Marrakech）的街後窄巷裡四處探索，結果我看到一組引人注目的西洋棋，用不同顏色的瓶蓋當棋子。有亮藍色和亮紅色的棋子，對比真的很強烈，襯在顏色平淡的背景前，像是要跳出畫面一樣。這些棋子的顏色是那麼飽和，看起來幾乎像是在發光一樣；這要歸功於色彩超飽和的愛克發 Ultra 底片。不過，我得承認，我還是偷偷用 Photoshop 提高了一點點色彩飽和度。（如何使用 Photoshop 調整色彩，請見第 202 頁。）

相機：Lomo LC-A (ZF)
鏡頭：32mm
有效焦距：32mm
底片：愛克發Ultra 100負片
快門：無設定
光圈：自動
配件：無
光線：下午，陰影下

↗ 這張照片，不只是色彩對比很強烈而已。老舊的棋盤和臨時拼湊的棋子，還有後面的現代越野單車，也形成很強的對比。越野單車在這張照片裡，感覺好像有點格格不入，但是因為模糊失焦的關係，讓單車的存在感不會那麼強烈。

校正照片色彩

如果我用了 Photoshop 編輯照片，我希望修改的痕跡在照片上不會太明顯。這張照片裡面，藍鈴花看起來像是紫色，這是因為正片負沖的關係。別誤會，我不是不喜歡這種顏色，我還是很愛正片負沖那種誇大的色彩；但另一方面，我覺得原本是藍色的東西，拍出來就應該同樣是藍色。所以我用了 Photoshop 調整色彩，藉由控制好色彩範圍的選項，我可以輕鬆調整花朵的色彩，而不會讓整張照片一起變色。（在第 202 頁我會教你如何在 Photoshop 裡面校正相片色彩。）

相機：Lomo LC-A(ZF)
鏡頭：32mm
有效焦距：32mm
底片：愛克發Precisa 100正片，正片負沖
快門：無設定
光圈：自動
配件：無
光線：下午，陰影下

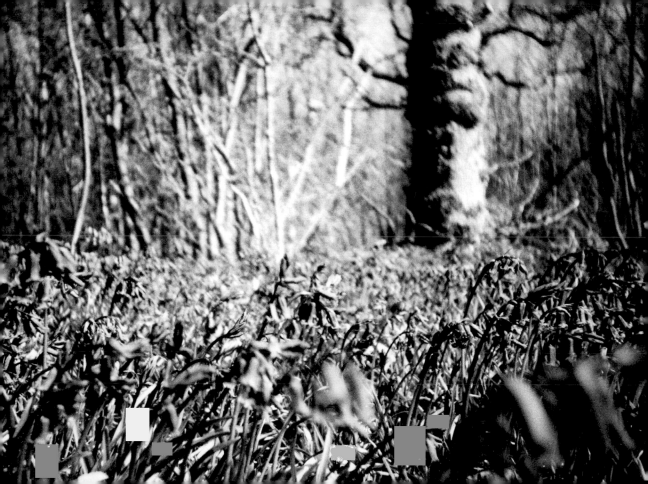

來自拍吧！

好啦，你開始拍照也有一段時間了吧？身為一個攝影師，要怎麼樣才能弄到自己的人像照呢？很簡單，不妨拿著相機，對著鏡子，把自己跟相機都拍進去吧！如果你用手動對焦的相機，也就是說你必須自己設定對焦的距離，可別設定成你跟鏡子之間的距離，記得要把距離乘以二，才可以正確對焦。此外，也不一定要對著鏡子拍，任何會反射光線的材質都可以當成自拍的工具，而且可以得到各種不同的特別效果。左下角這張照片，是洛杉磯迪士尼音樂廳（Walt Disney Concert Hall）的一片金屬牆面；當然，這不是一面鏡子，所以影像也比較不銳利，有像是柔焦的效果。右上角的照片，則是在一面哈哈鏡前面拍的。

↗ 再來個小技巧：有人覺得電梯裡面超悶，我倒覺得電梯裡面超酷──因為電梯裡面也有鏡子（請看右下照片）。好好發揮你的創意吧！

右上照片：
相機：Contax T2(CAF)
鏡頭：38mm
有效焦距：38mm
底片：愛克發Ultra 100負片
快門：無設定
光圈：無設定
配件：無
光線：室內人工光源

其餘三張照片：
相機：Lomo LC-A (ZF)
鏡頭：32mm
有效焦距：32mm
底片：愛克發Precisa 100正片，正片負沖
快門：無設定
光圈：自動
配件：無
光線：（左上）窗外自然光；（左下）室外光線，陰影下；（右下）室內人工光源

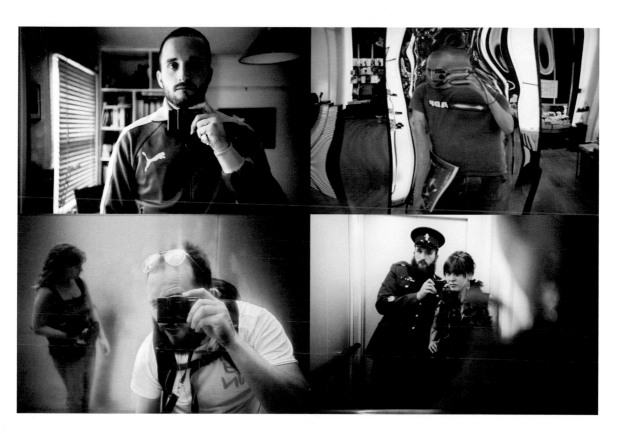

巨大感

我想在照片裡表現出巨大的感覺,還好這不困難,因為這座火車站——柏林中央車站(Berlin Hauptbahnhof)正是歐洲最大的火車站。我把相機放在地上,角度稍微向上拍一點,因為我想拍到更多天花板,強調屋頂有多大。相機放在地上時,快門速度最好要快一點,因為快門慢於 1/60 秒的時候,就有可能會手震。

相機:Lomo LC-A (ZF)
鏡頭:32mm
有效焦距:32mm
底片:愛克發Precisa 100正片,正片負沖
快門:無設定
光圈:自動
配件:無
光線:窗外自然光,混合室內人工光源

↗ 你可以跟第43頁的照片比較一下,將相機微抬之後,效果有何差異。這兩張照片都是在火車站拍的,但第43頁那張的相機是平放在地上。

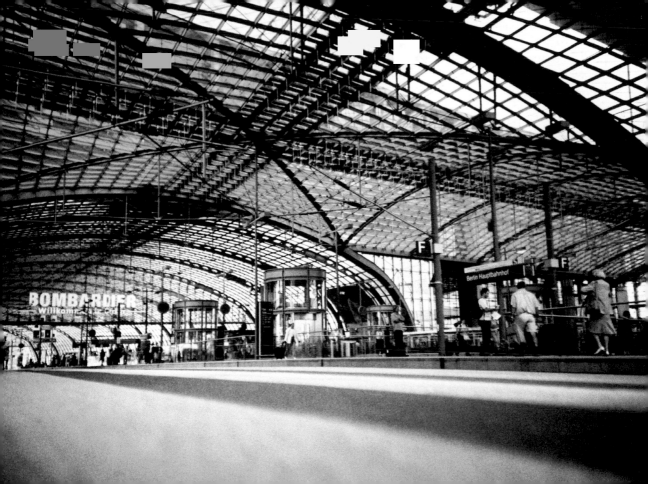

建築的細節

拍攝建築物的時候,我通常會在心裡先想著,該如何讓影像更簡潔。大部份情況下我不會一次拍下整座建築,我喜歡抽絲剝繭,專注在建築物的細節上。這張照片拍的是洛杉磯迪士尼音樂廳。拍建築物時,有個方法很管用,就是繞著建築走一趟,透過觀景窗不斷觀察,是否能拍出一些有趣的構圖。若真要拍出整座音樂廳,可是件浩大的工程呢!而且一定會拍到旁邊的建築物。我用的底片是富士 Reala 100,能表現很細微的色彩光影變化;雖然這張照片整體明暗對比低,但是在照片四周還是可以微微看到鏡頭的暗角。

相機:Lomo LC-A (ZF)
鏡頭:32mm
有效焦距:32mm
底片:富士Superia Reala 100負片
快門:無設定
光圈:自動
配件:無
光線:晴天,陰影下

↗ 在第91頁和第155頁的照片,我也用了同樣的方法拍攝:簡約的構圖、聚焦在某個特定位置,而不拍出全部的景象。

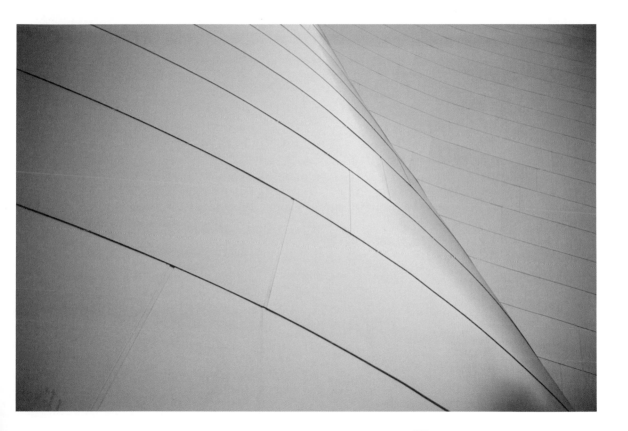

色偏

你可能很難相信，不過這張照片真的是在白天拍的。因為當時雲層很低（你可以看到建築物的頂端有雲霧繚繞），使得現場的光線感覺很冷冽，呈現藍色調。之前我也提過很多次，壞天氣仍然可以拍到好照片，千萬別因為天氣不好，就阻撓了你出去拍照。相反地，天氣不好時，就整裝出發去拍照吧！同樣的場景，數位相機可能就拍不出這種感覺，因為數位相機通常會校正相片色彩，調整照片的白平衡，以至於最後就失去這種特殊的氛圍了。如果你想拍到色彩鮮明生動的照片，底片相機可是大大勝過數位相機呢！

相機：Lomo LC-A (ZF)
鏡頭：32mm
有效焦距：32mm
底片：富士Provia 100正片
快門：無設定
光圈：自動
配件：無
光線：陰天，光線平板，雲層低

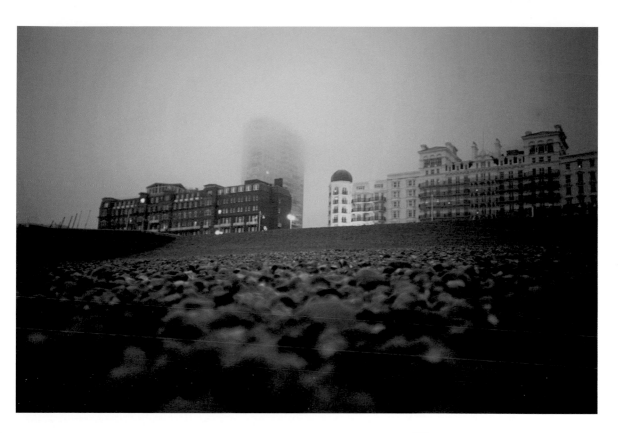

寫實人像

雖然天氣很糟，但是我和莎拉還是決定去海灘走走，還買了炸魚薯條，正好爲我製造了絕佳的拍攝時機。我很喜歡拍人吃東西的樣子，因爲大家吃東西的時候都很專注在食物上，所以不太會注意到你在做什麼，而且吃東西時的樣子也比較自然。在照片裡，莎拉燦爛的笑容和背景的灰色天空，還有吹動帽沿的強風，都形成很強烈的對比。她的深色大衣和後面的淺色背景，也有很好的對比；莎拉的深色大衣也和她白皙的皮膚對比，引導觀衆的視線到她的笑容上。這張照片對我來說，實在超級有意義，這張照片總是提醒了我，莎拉這個人，在任何地方、任何情況下，都可以過得很開心。我在 2003 年拍下這張照片，當時我們只是朋友；不過這本書出版不久之後，我們就──結婚了！

相機：Lomo LC-A (ZF)
鏡頭：32mm
有效焦距：32mm
底片：愛克發Precisa 100正片，正片負沖
快門：無設定
光圈：自動
配件：無
光線：陰天

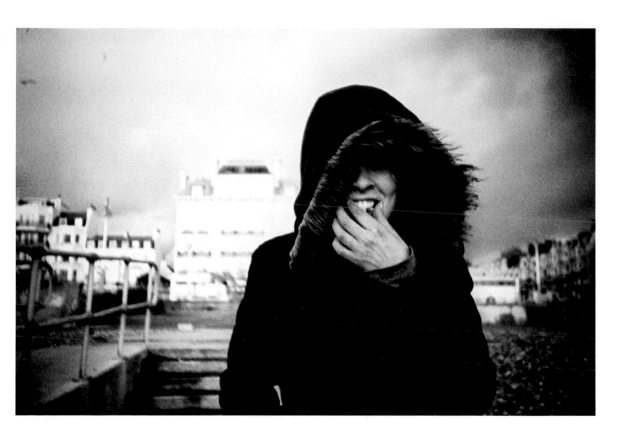

攝影的基本概念

搞定你的構圖！

構圖真的是照片的靈魂所在。只要遵守一個簡單的規則——三分法原則，就能夠幫助你選擇良好的構圖。這個原則可能跟一般人的認知相反：很多人覺得，如果你想要拍一個東西，最好把它不偏不倚地丟在畫面的正中央，但事實上這種構圖通常效果不好。使用三分法原則時，你可以想像畫面上有九宮格的格線，把畫面的長寬平分為三等分。（請參考右頁的照片）當你在腦海中畫好九宮格以後，就把你覺得畫面中最重要的部份，放在九宮格裡四個交叉點的任一個上面。有些數位傻瓜相機在螢幕顯示的選項裡，就可以顯示九宮格格線，幫助你構圖。如果你的相機有這個功能，就打開來吧。在右頁的範例示範了三分法原則，泳者的身體約在右邊第一條垂直格線上，而她的頭部就在垂直線和水平線的交叉點上。構圖的重點，就是讓影像中的各個元素能夠達到平衡，同時強調當中某些元素。以右頁的範例來說，我想強調的是海而不是天空，所以我把海平線放在上面第一條水平線的位置，讓照片呈現出更多海面，用篇幅來強調海。

不過，我們也都知道，規則是可以打破的。其實我不太喜歡「規則」這個詞，因為我真的很少乖乖遵守別人告訴我的「規則」。但是把規則學起來絕對有好處，因為我們得先學會規則的內容、運作的方式、規則形成的原因，然後我們才知道什麼時候可以打破規則。這本書裡面大部分的照片，或多或少都遵循了三分法原則，但是我也有不少照片打破了這個規則，例如在第 43、151、163 頁的照片。如果你使用自動對焦相機，有時可能會碰到一點技術問題，讓你無法好好使用三分法原則：大部分相機在自動對焦時，都傾向於對焦在畫面正中央的物體上面，如此一來，你想強調的主角可能就不在焦點上了。還好，這個問題不難處理，解決方案就在第 12 頁。

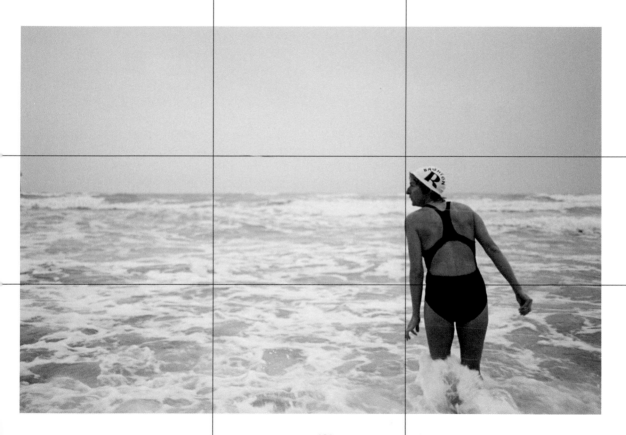

設定正確的曝光值

一旦決定好照片的構圖，下一步就是設定正確的曝光值。可能是自己手動設定，或是讓相機自動測光來設定。曝光值也是本書中我不斷提及的主題。雖然這個主題，可能技術性高了一點，不過好現在的相機都設計得很好，在大部分情況下，我們不需要了解相機的詳細運作技術，就可以輕鬆掌握曝光。雖然相機可以全自動運作，但若對於相機的運作方式有一些了解，對於攝影還是有幫助。一般來說，相機內部負責記錄影像的部分，不是底片就是數位感光元件。所謂曝光值，就是指照射到底片或感光元件的光線有多少份量。如果光線太多，照片就會曝光過度，結果就是照片太亮；如果光線太少，照片就會曝光不足，結果就是照片太暗。設定曝光值的要訣在於，讓份量剛剛好的光線照到底片或感光元件，這樣就是正確的曝光值。正確的曝光值，取決於兩項參數間的平衡：快門速度和光圈大小。快門速度代表底片或感光元件接受光線照射的時間長短，通常以「1/（數字）秒」表示，例如：1/60 秒、1/125 秒等等。（關於快門速度，第 184 頁有更詳細的說明。）

光圈大小可以調節在固定時間內進入相機的光線有多少。光圈的形狀就是一個圓形的洞，位置在相機和鏡頭之間。調節光圈大小時，就是改變這個洞口的大小，便可調節照射到底片或感光元件上的光量。光圈值通常以「f/（數字）」表示，例如：f/4、f/22 等等。f 後面的數字愈大，光圈的洞口就愈小，代表照射在底片或感光元件上的光量也愈少。（關於光圈，第 186 頁有更詳細的說明。）不是所有相機都容許使用者調整光圈或快門，有些相機只能調整光圈而已。

當我們改變光圈或快門的設定時，向上調一級，就是讓入光量增倍；向下調一級，就是讓入光量減半。因此，為了讓底片或感光元件仍能得到充足的光線，我們增加快門速度時（減少入光），就必須同時增加光圈大小（增加入光），如此一來，才能補償因曝光時間減少所失去的光量，以維持曝光的平衡。反之亦然，當我們縮小光圈時，也必須同時放慢快門。重點就在於光圈和快門之間的平衡。有些觀眾覺得，右邊的照片裡，底部的石頭太亮了；但是對我來說，提高了曝光值，增加進光量，雖然某些景物會比較亮，但是我得到了一片富有戲劇張力的天空，我想這很值得。

快門

快門速度就是底片或感光元件接受光線照射的時間長短，也就是曝光的時間。很快（短）的快門速度，可以把任何移動中的物體凝結在畫面上；很慢（長）的快門速度，會讓移動中的物體呈現模糊的樣子。在右頁的範例照片上，火車是模糊的，而右邊的雙腳，因為保持靜止，所以清楚銳利。快門愈快，所需要的光線就愈強，場景就需要更亮。快門愈快，能夠照射到底片或感光元件上的光線就愈少；因此在短時間內，就需要更強的光線，才能彌補因曝光時間短而造成的光線損失。

當快門速度慢到一定程度以後，就需要三腳架輔助，才不會產生震動（通常是手震），影響照片品質。震動的產生，是因為在快門開啟的時候，相機移動了，因此整張照片都會模糊不清。在大多情況下，我們都不希望照相的時候震動到相機。要避免震動的危險，就要了解拍攝時我們使用的鏡頭焦距有多長；換句話說，你望遠的程度有多「遠」。舉例來說，鏡頭焦距 60mm 時，最慢的快門可以到 1/60 秒；鏡頭焦距 30mm 時，最慢的快門可以到 1/30 秒。鏡頭焦距愈長，望遠的程度愈遠，

就需要更快的快門速度，才能避免震動產生。有些相機具備「防手震」功能，能夠補償相機的震動，讓畫面保持穩定。右邊的照片是以 1/30 秒的快門速度拍攝，在這 1/30 秒間，火車不斷前進，因此看起來是模糊的，這種模糊稱為動態模糊。利用比較長的快門速度，可以創造許多不同的效果，在第 31 頁有幾個好例子。攝影的時候，快門速度對於你要如何呈現主角有關鍵性的影響：你希望主角的動作凝結在畫面上，還是希望有動態模糊的動感？透過快門先決模式，就能輕鬆拍出這些效果。在快門先決模式裡，你可以自行設定快門速度，讓相機幫你決定光圈大小，以達到良好的曝光結果。（一般來說，Canon 相機的快門先決模式標示為 Tv，Nikon 相機的快門先決模式標示為 S，記得一定要翻閱說明書，了解你的相機如何標示這些模式。）不過，有些相機無法讓使用者控制快門速度，像是 Lomo LC-A 和 Cosina CX-2。（關於相機種類，詳見第 192 頁。）

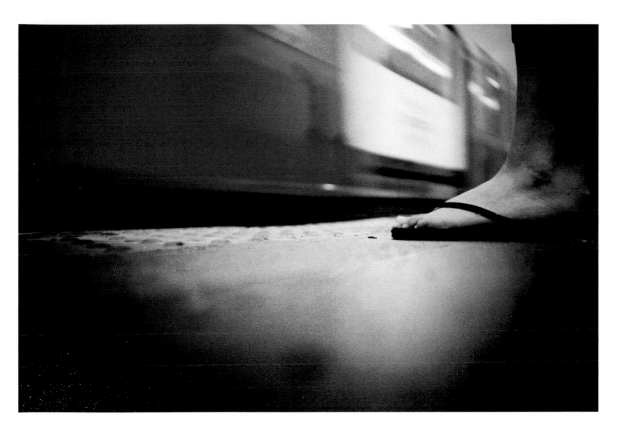

光圈，還有光圈的好朋友——景深

光圈是一個洞口，控制進入相機的光線強度，控制照射到底片或感光元件的光線有多少。光圈的位置在鏡頭與底片或感光元件之間；控制光圈的大小，就可以控制照在底片或感光元件上的光線多寡。最簡單的方式，就是把光圈想像成相機的瞳孔。當我們身處在陽光燦爛的晴天，我們的瞳孔就會縮小，讓少一點光線照到眼睛裡面；當我們身處在黑暗的環境，我們的瞳孔就會放大，讓更多光線能夠照到眼睛裡面，好讓我們可以看清楚。所謂的光圈大小，就是指光圈洞口的大小，通常以 f/（數字）表示，例如 f/2.8、f/4、f/5.6、f/8、f/11、f/16 等等，f 後面的數字愈大，光圈的洞口就小，代表照到底片或感光元件上的光線愈少。光圈每小一級，就會讓照在底片或感光元件上的光線減少一半，舉例來說：光圈設在 f/2.8 時的進光量，就比光圈 f/4 時多一倍。

光圈的概念讓很多人感到疑惑：為什麼數字愈大，反而進光量愈少呢？其實，光圈數值裡的 f，代表的是鏡頭的焦距（focal length）。鏡頭焦距以公釐（mm）表示，意思是鏡頭放大景物（望遠）的能力；鏡頭的 mm 值愈大，代表鏡頭放大景物的能力愈強（也就是可以看得更遠）。舉例來說：你使用 100mm 的鏡頭，而光圈值是 f/2.8，此時光圈洞口的直徑就是：100mm÷2.8 ≒ 41.6mm。若使用 100mm 鏡頭時，光圈值是 f/4，則光圈洞口的直徑就是：100mm÷4 = 25mm，洞口比較小，因此進光量就會比較少。

光圈對於另一個攝影元素影響很大：景深（depth of field，英文常縮寫為 DOF）。景深可以控制照片中有多少景物在焦點上，能夠清楚呈現在照片上。例如第 187 頁的照片，坐在欄杆

上的女孩在焦點上，她背後的景物則脫焦模糊，而靠近相機的景物，像是靠近相機的欄杆也是模糊的。這個現象的成因，是相機使用了最大的光圈 f/1.4；光圈愈大，f 後面的數值愈小，景深就愈淺（愈短），因此照片裡清晰銳利的部份就很少。

當景深很淺（短）時，很適合用來強調照片中的某一部分，譬如說範例相片裡的這位女生。如果這張照片用 f/22 的小光圈來拍攝，這樣幾乎整張照片都會在焦點上，連右邊後面那一大群人都很清楚呈現，如此一來，觀眾的注意力會很容易分散，不容易專注在主角，也就是那位講電話的女生身上了。

若你需要時常掌握景深的深淺，可以使用相機上的光圈先決模式，大部分的單眼相機和數位單眼相機，還有部分傻瓜相機，都有這個功能。使用光圈先決模式的時候，使用者只要決定自己想要的光圈大小，相機會自己決定合適的快門速度，以得到正確的曝光。不過，有時候相機上的標示不會直接叫做「光圈先決」，舉例來說：Canon 相機的光圈先決模式叫做 Av，而Nikon 相機則稱之為 A。詳閱你的相機說明書，看看光圈先決模式叫做什麼。

簡單整理一下關於光圈和景深的基本知識：

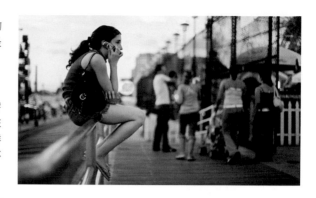

- 光圈值愈低，f 後面的數字愈小，代表光圈愈大，景深很淺，畫面中只有少部分景物會在焦點中。

- 光圈值愈高，f 後面的數字愈大，代表光圈愈小，景深很深，畫面中大部分的景物都會在焦點中。

相機的種類

說到相機的種類，我使用四種相機；在本書中，我要介紹五種相機：

- 數位傻瓜相機（digital compacts，簡稱 DC）
- 單眼相機（single-lens reflex，簡稱 SLR）和數位單眼相機（digital single-lens reflex，簡稱 DSLR）
- 簡易傻瓜底片相機，含區域對焦功能（basic film compact, zone focus，本書簡稱 ZF）
- 傻瓜底片相機，含自動對焦功能（film compact, autofocus，本書簡稱 CAF）
- Nikonos-V 防水底片相機（本書簡稱 NiV）

數位傻瓜相機

我沒有自己的數位傻瓜相機，老實說，我的相機已經夠多了！

不過，本書的內容有很大一部分和這類相機的使用者有關。很多人認為，畫素數量是決定購買相機時最重要的因素；畫素愈高，相機愈好。不過，現在工業技術相當進步，市面上大部分相機都有 700 萬以上的畫素；這麼高的畫素，代表你可以印出 A4 大小的高品質照片，甚至在放大兩倍後，仍然有不錯的畫質。因此，現在買相機，畫素不是最重要的因素。我認為，買相機時該最先考慮的因素，是相機在陰暗光源下，不開閃光燈時的表現怎麼樣。此外，快門遲滯（按下快門到實際拍下照片的時間）應該愈短愈好。最後，如果你希望有更寬廣的創作空間，相機應該可以讓你控制光圈和快門。

購買相機時，還有一項不可或缺的利器，就是 flickr 網站的相機搜尋功能（www.flickr.com/cameras），看看別人用這台相機拍出什麼照片。實際到店裡去把玩一下相機，的確對購買很有幫助；不過，若能看到相機實際拍出來的成果，那一定會更有幫助。

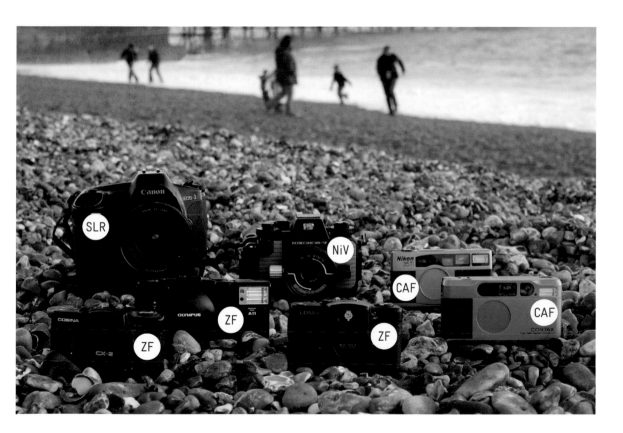

單眼相機與數位單眼

第二類相機是單眼相機,也包含數位單眼相機。底片單眼相機使用底片記錄影像;而數位單眼相機,則使用數位感光元件記錄影像。兩種相機的運作原理,除了底片相機不能透過螢幕預覽照片之外,基本上相同,因此以下的敘述,同時適用於兩者。從單眼相機的觀景窗看出去,你眼睛所見的視野,基本上就是照片的範圍,光線都透過同一顆鏡頭進入相機。使用單眼相機時,使用者對於光圈快門擁有全然的掌控;這代表你對於拍出來的照片會長什麼樣子,也有全然的掌控。另一方面,單眼相機的鏡頭,只要符合相機要求的條件,都可以交換使用。舉例來說,我的兩台單眼相機都是 Canon 相機,代表我可以交換使用兩台相機的鏡頭。不過,如果未來我想使用 Nikon 相機,可能就必須換新所有的鏡頭了。因為系統間不相容的特性,大多數人選擇單眼相機時,選擇一個廠牌後,就會一直使用該廠的產品。究竟哪一個廠牌比較好?在過去已有無數的討論,我想各大廠之間,其實沒有什麼差別。我從 1995 年開始使用 Canon 單眼相機,但我很確定,如果當初我選了 Nikon 單眼相機,我現在也會一直使用 Nikon 產品。

單眼相機的缺點就是體積太大、太笨重,如果每天都帶著單眼相機,真的很不方便。我的單眼相機有 Canon EOS 5D、Canon Rebel(EOS 300D)和 Canon EOS-1。選購單眼相機時,我建議多花點錢買顆好一點的鏡頭。如果你問我要買好鏡頭還是好機身,我會說好鏡頭。相機中最重要的部份就是鏡頭,因為影像銳不銳利、景深的深或淺,都取決於鏡頭。你的機身可能很棒,但若鏡頭很糟糕,那也很難挽救你的照片。像我這樣的專業攝影師,可能過幾年就會汰換單眼機身,但是鏡頭卻可以使用很久,值得你多投資一點錢。

簡易底片相機，含區域對焦功能

第三類相機，是老式的傻瓜底片相機，有區域對焦的功能。我擁有的這類相機，有一項特別的功能：在昏暗的環境中，按下快門後，只要按住不放，快門就會持續開啓，直到底片得到足夠的曝光後，快門才會關起來。這類相機不能自動對焦，因此你必須手動對焦，藉由測定自己和主體間的距離，來設定對焦的位置。這種相機，從觀景窗看出去的時候，也無法得知究竟哪些景物對到焦了。看起來好像很不方便，但其實也有一些好處：不用等待相機自動對焦。有些自動對焦相機，當相機無法順利對焦在主體上時，按下快門後，要過很長一段時間，相機才會拍下照片。而這種老式相機，只要按下快門，馬上就能拍下照片。雖然有時對焦可能稍有不準，照片會有點模糊，但總比錯失拍照良機來的好！

這類老式相機還有一個優點：很便宜。在市面上流通的二手機型，價格大多非常低廉。更棒的是，因爲相機外型看起來太復古了，人們大多不會覺得你很專業，因此在相機面前能夠更自然表現自己。如果你習慣用充滿專業感的單眼相機拍人，換成一台老式底片相機，你一定會很驚訝，人們的表現居然會大不相同！一般來說，人們在老式底片相機面前，都會放鬆許多。

我使用的這類相機有以下四款：

- Lomo LC-A
- Lomo LC-A+
- Cosina CX-2
- Olympus XA-2

除了這幾款，還有許多款式，像是 Chinon Bellami、Minox 35 系列相機等等。如果你打算入手一台，我建議先上拍賣網站搜尋一下，看看哪些款式比較便宜。這些相機的價格起伏不定，端看近期哪台相機比較熱門。我看過一台相機，價格曾經從 50 美元飆高到 175 美元；所以，如果價格不漂亮時，耐心等一陣子才是上策。上述這幾台相機中，只有 Lomo LC-A+ 仍在生產中。

在本書中，運用在 Lomo LC-A 和 Cosina CX-2 的各種技巧，都適用於我列在這裡的其他區域對焦底片相機。

自動對焦傻瓜底片相機

第四類相機是能夠自動對焦的傻瓜底片相機。這類相機都已經停止生產，所以要購買只有透過二手市場，相較之下，價格還是比買新型的便宜，不過影像素質依然絕佳。這類相機的一大優勢就是體積，輕便迷你的設計，隨身攜帶絕不成問題。此外，這類相機通常附有閃光燈，有時我們需要照亮較暗的主體，有閃光燈就很方便。我使用的自動對焦傻瓜底片相機是 Contax T2 和 Nikon 35Ti。除此之外，還有非常多款式，全部列出來的話，這裡篇幅一定塞不下；不過其中還是有幾台我經常使用的相機：Contax T3、Yashica T4、Leica Minilux、Ricoh GR1，還有 Minolta TC-1。這幾台相機都是 90 年代後期設計製造的，當時每一家相機廠商都拿出渾身解數，不計成本，亟欲超越對手，看誰能製造出最棒的傻瓜底片相機。而今日，在拍賣網站上只要花費當初價格的一小部分，就能夠買到一台超棒的傻瓜底片相機。上述幾台相機，都是專業攝影師會隨身攜帶的小相機，絕對有品質保證。

為何專業攝影師選擇這幾台相機？因為它們的鏡頭都是頂級的鏡頭。此外，這幾台雖然是自動對焦相機，但也允許使用者手

動對焦。

在本書中，使用 Contax T2 和 Nikon 35Ti 的各種技巧，都適用於本篇提及的其他自動對焦傻瓜底片相機。

鏡頭的小祕密

下面兩張範例照片都使用 Contax T2 拍攝；你會發現，T2 拍出來的影像，色彩清新、影像銳利，這都要歸功於 T2 的蔡斯鏡頭。蔡斯鏡頭品質卓越，享譽全球，許多相機廠商都請蔡斯公司為他們製造鏡頭。採購數位傻瓜相機時，找找看搭載蔡斯鏡頭的相機。這些相機或許會貴一點，但你多花的錢絕對值得。

另一個值得注意的鏡頭廠牌是萊卡。雖然，萊卡最有名的產品是高品質的 M 系列相機（世界上第一款高實用性的 35mm 底片相機）；不過，現在也有許多數位傻瓜相機搭載萊卡鏡頭。

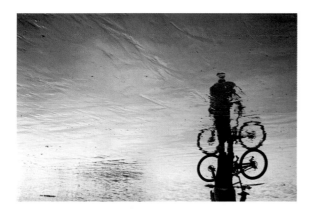

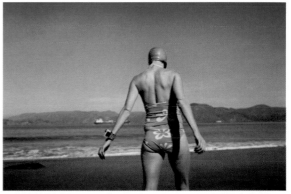

底片與沖洗

底片的種類

我以前用很多愛克發 Ultra 和 Precisa 底片，不幸的是，愛克發已經不再製造底片了，所以現在我改用柯達 PORTRA 400VC（VC 彩度加強）底片。愛克發 Ultra 底片彩度很高，顏色非常飽和，人像的膚色會偏紅色或粉紅色。如果你拍攝運動中的人，或是體表溫度很高的人，他們在照片裡的臉色可能會過於紅潤，若再加上閃光燈就會更糟。改用柯達 PORTRA 底片就可以解決這個問題，因為 PORTRA 的優點之一就是膚色的顯色很細緻，要拍攝很多人像的話應該用這款底片。富士 Reala 底片成像和 PORTRA 很類似，但膚色的表現就沒有那麼好。

如果你一次購買大量底片，一定要存放在冰箱裡面，因為時間一長，底片還是會慢慢變質。一次大量購買是很好的策略，因為你可以用很低的價格買到很棒的底片，譬如說每捲底片美金兩塊錢。像是 eBay 這樣的網站，便是大量購買底片的好去處。若想在實體店面購買底片，則可以等商店出清存貨時，一般商店會趁規定的銷售日期快到以前出清存貨。

底片感光速度

如果你用的是底片相機，買底片時要注意的其中一件事就是底片感光速度。感光速度用 ISO 數值表示，ISO 數值愈高，底片對於光線就愈敏感。如果在晴天拍攝，就用 ISO 100 底片，如果是多天而且光線黯沉，那就用 ISO 400 底片。市面上一般可見的彩色底片感光度最高可到 ISO 1600。不過高感光度的底片也有一些缺點，例如：影像的顆粒會很粗糙（就像是數位相機的雜訊一樣）、影像的色彩也會比較黯淡，顏色不如低感光度底片鮮明。因此，我不用感光度超過 ISO 400 的底片；如果真的需要更高的感光度，我就用高感度的黑白底片。在第 19 頁就有一個例子，那裡有一張顆粒非常明顯的黑白照片。基本上，ISO 值愈低，影像品質就愈高。

若是數位相機的使用者，可以調整感光元件的感光度，概念和底片類似，數值也一樣用 ISO 值來表示。感光元件的感光度愈低，成像品質就愈高。

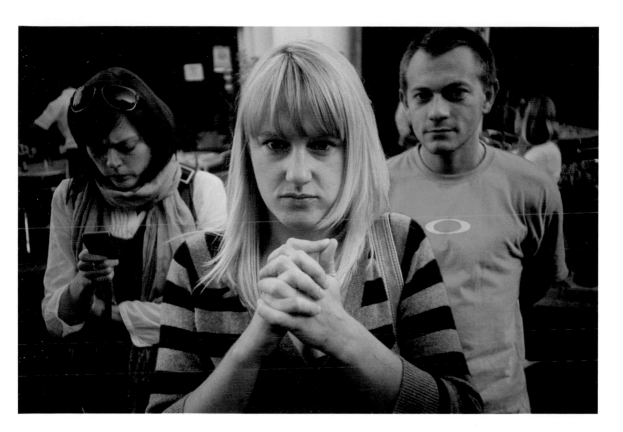

正片負沖讓照片更出色

觀看我的照片時，人們最常問起的問題之一就是：你的照片為什麼會有那麼棒的色彩？我能拍出強烈的色彩，最主要的原因是我大部份都使用底片相機，而不常用數位相機；不過我拍底片的時候，還是有一點不為人知的小祕訣：正片負沖。

我經常使用一種底片沖洗技巧，一般稱之為正片負沖，這種沖洗方式能增加影像的對比和飽和度。（飽和度就是照片中色彩的濃度；黑白照片就沒有所謂色彩飽和度。）底片有兩種：正片（透明片，沖洗出來是投影片）和負片（沖洗出來是單色、亮暗顛倒的負片，可以列印相片）。在暗房裡，我們分別用兩種不同的化學物質來沖洗正片和負片，正片用 E-6 藥水，負片用 C-41 藥水。所謂正片負沖，就是拍攝時使用正片，但是沖洗時卻用 C-41 藥水，可沖洗出色彩濃郁、對比強烈的負片，並且能夠列印出相片來。我想，觀眾深受正片負沖照片吸引的原因是，這類照片表現出不尋常的色彩，和日常生活的景色有所差異，也和一般攝影師所追求的那種寫實精準的色彩有很大不同。

帶著作品集去旅行

我和一群朋友到舊金山的中國海灘（China Beach）去游泳，其中一位名叫珍妮佛的女生開始做一些瑜伽動作，為游泳暖身。（其實，當時我還不認識她呢！）我便上前詢問，是否可以拍一些她的照片，她說可以。游泳完了以後，因為我隨身帶著一些作品照片，我便讓珍妮佛看看我拍過什麼樣的照片。如果你能讓人看看你過去的作品，他們通常都會比較願意讓你拍照。我隨身帶著一本小相簿，裡面大約有 160 張 4x6 的照片。缺點是，因為隨身帶著相簿，原本透明的塑膠套出現刮痕，磨損得很厲害。所以我現在都把照片上傳到手機裡面，這樣比較好，如果你的習慣和我差不多的話，那不管去哪裡都會帶著手機。我個人認為，手機的相機鏡頭都蠻糟糕的，但你把照片上傳後，在背光螢幕上照片真的很漂亮。一般來說，螢幕愈大，顯示的品質就愈好，因此照片的顯示效果，跟你的手機很有關係。

手機的替代方案：iPod 隨身聽，大部分的 iPod 都可以儲存照片。當然，你也可以直接買一個數位相框，但是花同樣的錢，也可以買到有 3×2 吋螢幕的 iPod，或是一台 PSP 遊戲機。我在查

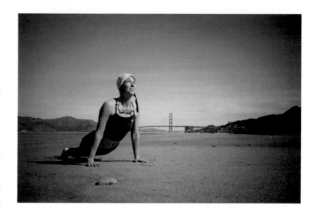

詢數位相框售價的時候，發現一個迷你的數位相框鑰匙圈居然只要美金 30 元。看起來，不多拍一點照片，真的會對不起自己！

超銳利底片掃描

別人常常問我一個問題：你到底用了哪台底片掃瞄器，讓你的負片和投影片都這麼清晰？答案是：我沒有底片掃描器！除非你真的有很多底片要掃描，否則我不建議你買一台自己的底片掃描器。我把底片拿去沖印店時，就請店裡掃描一次，花的錢跟印照片差不多，而且我現在都不把照片印出來，因為我已經快要沒地方放照片了！為了省一點錢，我先請店家用低解析度（1,500×1,000 像素）掃描一回，這個大小用來列印 4×6 照片、在網路上分享、用 e-mail 寄給別人都沒有問題。如果其中某張照片可能需要出版或是列印成大型照片，我就會找出底片，請店家用高解析度再掃一次。比較麻煩的是，有些沖印店對於正片負沖的底片沒有概念，他們不懂要怎麼掃描這種底片。因此，若你在附近找不到好的沖印店，有些店家提供郵寄服務，譬如說紐約市的「美國本色」（US Color Lab）這家沖印店。想了解不同店家的服務水準，問問常客最準，你可以加入一些地區攝影社群（詳見第 210 頁），問問社群成員，當地的某家沖印店怎麼樣，有什麼優點？當我四處旅行時，我總是在當地沖洗照片，就是靠地區社群找到好的沖印店。

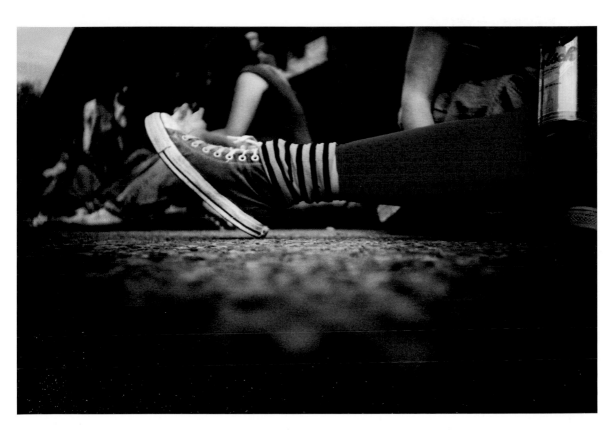

Photoshop必備祕笈

色彩修正

我不會花很多時間用 Photoshop 編修我的照片。有些攝影師花很多時間編修影像，對他們來說，拍照只是工作的起頭而已。不過，我很少使用影像處理軟體。一般而言，我只會對影像做以下三種處理：

- 色彩修正
- 裁切、扶正圖片
- 除去塵點和刮痕

你會發現，範例照片掃描進電腦以後，偏綠了一點，還好只要用 Photoshop 的綜觀變量功能就可以輕鬆修正。打開 Photoshop 以後，選擇「影像」→「調整」→「綜觀變量」，程式便會打開一個視窗，讓你看到影像的色調可以有哪些變化。最上面的兩個影像是：(a) 原始影像和 (b) 修改後的結果，一開始兩張圖片是相同的。下面 (c) 的部份，中間是你的圖片目前修改的模樣，周圍六張則是六種不同的色彩變化，由上開始順時鐘依序是偏綠、偏黃、偏紅、偏洋紅、偏藍、偏青色，點選其中一張圖片，就可以讓你的照片多一點該種色彩。

你可以調整色彩修正的強度，在 (d) 的位置，藉由優化－粗糙滑桿調整色彩改變的程度。以這張照片為例，我覺得圖片太綠了，因此我要往綠色的反方向修正，那就是洋紅色。此外，如果你的照片中有人物，最好試著讓膚色保持自然顏色；只要膚色看起來正常，其他部分的色偏看起來就不會太明顯。若你想調整整張照片的明暗，你可以在 (e) 的區域，讓影像變亮或是變暗。根據程式的預設，一打開綜觀變量視窗時，色彩修正都是先調整照片中的中間色調（亮暗適中的部份）。在右上角 (f) 的區塊，我們也可以選擇要改變亮部或是暗部的色彩。不過，我發現通常只要改變中間色調，就可以修正照片色彩了。有時我蠻喜歡加強照片的色彩飽和，此時只要選擇 (f) 處的飽和度，就可以讓照片顏色更飽和鮮豔。當你發現照片有點修過了頭，隨時都可以回復原始影像，只要按下 (a) 的原始影像，就可以重新開始調整。等到你滿意修改的成果之後，按下 OK，照片的修正就會儲存起來，回到 Photoshop 的一般工作畫面。

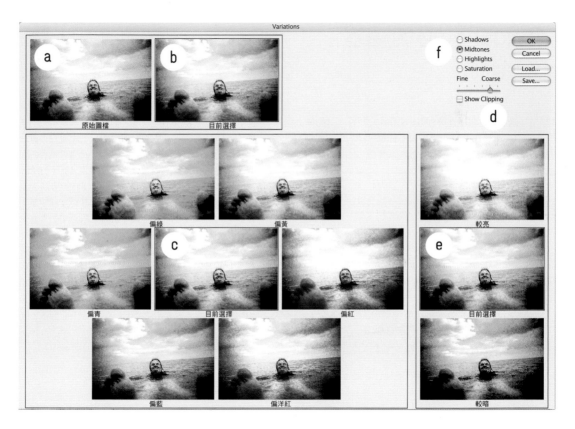

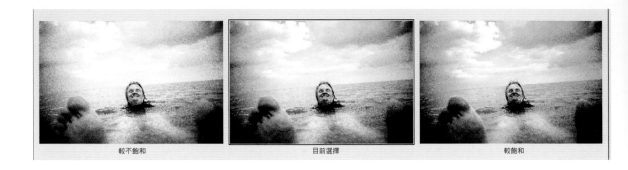

較不飽和　　　　　　　　　　　目前選擇　　　　　　　　　　　較飽和

裁切、扶正圖片

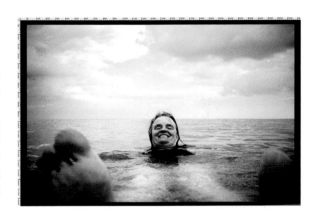

拿到照片時，最令人心煩的不外就是歪斜的地平線了，我的意思不是說，地平線一定要水平才是好照片；但有些時候，構圖時你就想要一條水平的地平線，拍出來才發現差了幾度，雖然只有一點點差別，但是真的會很明顯。好消息是，用Photoshop 就可以輕鬆解決這個問題。在 Photoshop 裡面選擇裁切工具，或是直接按下 C 鍵也可以選擇裁切工具。然後從影像左上角按下滑鼠拖曳到右下角，影像四周就會出現一個邊緣會閃爍的區域，這個區塊叫做裁切區，你要做的就是旋轉裁切區，直到角度和地平線吻合，讓裁切區內的地平線呈水平。你會需要全螢幕模式，這樣工作起來會比較方便，按下 F 就會進入全螢幕模式。根據程式的預設，旋轉的中心點位於裁切區正中心，只要用滑鼠拖曳就可以移動這個旋轉中心。在（a）圖中，我把旋轉中心移到左下角，靠著圖片下緣，等一下比較容易看清楚地平線是否和裁切區邊緣吻合了。在（b）圖中，我把整個裁切區向上移動，讓左下角的旋轉中心落在地平線上。若你的圖片沒有一條清楚的地平線，用一些其他有水平線的物體，像是建築物等等，來當做參考線。在（c）圖中，只要在圖片外側的空白區域按下滑鼠拖曳，就可以旋轉圖片。於

是我旋轉影像，讓裁切區下緣和地平線吻合。在（d）圖中，因為現在裁切區旋轉的角度，和地平線歪斜的角度已經相同，於是我把裁切區拉下來，讓裁切區左下角落在影像的最下緣。在（e）圖中，因為目前裁切區是傾斜的，整個區域超出原本的影像，所以要把裁切區縮小到影像範圍內。只要在改變大小時同時按住 Shift 鍵，就可以維持原本裁切區的長寬比例。我總是會讓照片維持 35mm 底片格式的長寬比例，如此一來，我所有的照片都有相同比例，要列印一般的相片也比較方便。裁

切區縮小以後，會裁掉原本照片的部分區域，你可以移動裁切區，避免裁掉你想要保留的部分。就這張照片來說，我想保留左邊的所有腳趾，所以就選擇犧牲掉右邊大部分腳趾，只保留大拇指。當你滿意目前的裁切區後，按下 Enter，就可以把影像裁下來了。

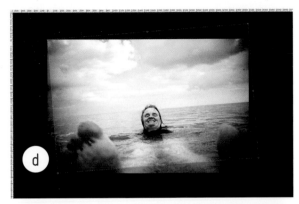

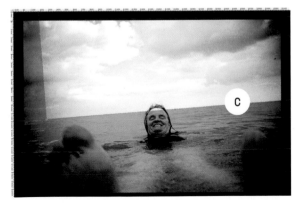

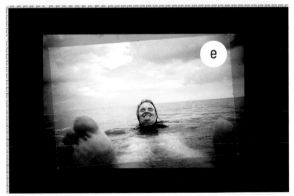

除去塵點和刮痕

付了錢印出 20×27 吋的昂貴照片，最糟的事情莫過於突然發現，畫面中央有顆明顯的灰塵！這種事我碰過一次，我可不想再發生第二次！數位相機拍出來的照片通常不會有灰塵或刮痕，前提是你有一塊乾淨的感光元件。底片就不一樣了，在相機裡面可能會刮傷，在沖印店的時候，雖然店家理論上會小心謹慎處理你的底片，但是入塵的現象還是層出不窮。還好，只要你有近期版本的 Photoshop，處理灰塵問題，可以不費吹灰之力。只要用一個濾鏡功能，按幾下滑鼠，就可以去除塵點和刮痕；但濾鏡其實沒那麼神奇，因為可能會影響照片其他部分的品質。因此，寧可多花幾分鐘，別讓懶惰糟蹋了你的照片。想完美移除塵點，你需要先把照片放大到 100%。選擇「檢視」→「實際像素」，或是用快捷鍵，Windows：Alt + Control + 0；Mac：Alt + （蘋果鍵）+ 0。打開導覽器，選擇「視窗」→「導覽器」，見圖（a）。在圖（b）中，你看到導覽器裡面有個紅色方框，這就是目前在主要視窗裡所顯示的區域。移動紅色方框，就可以改變主要視窗裡顯示的區域。如此一來，就可以輕鬆檢視整張影像，觀察是否有塵點或刮痕。在圖（c）中，選擇「汙點修復筆刷工具」。你需要做的，就是用筆刷刷

過塵點或刮痕，不論圖片的色彩、紋理是什麼，瑕疵都會神奇地消失。你也可以調整筆刷的大小，如圖（d）所示，只要調整汙點修復筆刷工具裡面的選項即可。

線上分享照片

大部分的人拍出傑作以後，都希望能分享給更多觀眾。有一種很棒的方法，就是分享在眾多的攝影社群網站上。像是 shutterfly.com、snapfish.com、kodakgallery.com 適合低調的使用者，這些網站上預設照片為不公開狀態，除非你另外設定，不然別人看不到你的照片。這些網站有自己的列印相片服務，只要按一下滑鼠就可以幫你印出照片，或是用照片製作滑鼠墊、馬克杯等物品。加入這些網站都免費，只有在你下訂單的時候才需要收費。如果你希望全世界都能看到你的作品，那你比較適合這幾個網站：smugmug.com、ipernity.com、flickr.com，還有 deviantart.com。

使用 smugmug.com 的時候可以選擇付費，拿掉相片頁面上的 smugmug 標誌，這樣看起來就像是自己的網站，這個服務叫做 prozone；另外，你也可以在網站上販賣你拍的照片。Deviantart.com 服務的對象不只有攝影師，加入這個網站，你就有機會認識插畫家、電影人、畫家等等不同領域的人們。Ipernity.com 和 flickr.com 都有乾淨整齊、簡單易瞭、容易瀏覽的介面，很方便在網站上觀看不同攝影師的作品；它們還

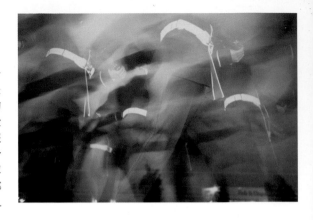

有很多不同的特色，方便使用者尋找某個特定類型的照片。Ipernity.com 完全免費，而 flickr.com 則可以付費購買「pro 帳戶」。這兩個網站在照片頁面上都完全沒有廣告。

我使用的是 Flickr，主要原因是功能真的比其他網站豐富許多。它不只是一個儲存照片的網站——透過「標籤」功能，你可以系統化地整理作品，讓其他人可以根據他們的興趣，搜尋某個特定主題的照片。舉例來說，我在上面的照片加上了「人物」

和「進行」的標籤。Flickr 也可以讓你用相片集來整理照片。左頁的照片因為是在倫敦拍的，我就放在「倫敦」照片集裡面。哪天我想讓別人看看我在倫敦拍了什麼照片，我只要把「倫敦」照片集的網址寄給他們就可以了，不用一張一張寄，省下許多麻煩。Flickr 也可以讓你在全球地圖上標出拍攝的位置，讓觀眾知道拍照的地點。

使用 Flickr，在人際關係上還會有意想不到的收穫：因為 Flickr，我和許多來自世界各地的人變成了超棒的朋友。若不是因為 Flickr，我真的不可能認識他們。

想要大大增進你的攝影知識嗎？ Flickr 有許多社群，加入其中一個吧。使用者可以針對任何主題建立專屬的社群。舉例來說，我都用 Lomo LC-A 拍照，如果我想更認識這台相機，要怎麼做呢？加入 Lomo LC-A 的社群，在社群裡發問吧！Flickr 擁有數以百萬的使用者，旗下的社群幾乎囊括了所有主題。

Flickr的功能實在太多了，多到可以讓我輕鬆地再寫出一本書，告訴大家怎麼用這個網站。如果你正在閱讀本書，顯然你對攝影有興趣，那麼不妨到 flickr.com 去看看吧。你一定會很驚

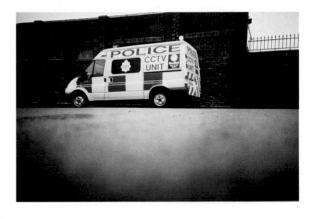

訝，怎麼那麼多精采的照片，時間似乎一下子就過去了！我的 flickr 帳號是 lomokev，記得一定要來看看我。

再來呢？

現在，你拍了好多照片，你可以拿它們做什麼呢？當然，可以印出來，但是有點太老套了。市面上，有很多公司正等著用你的照片，做出一些特別的東西，而不只是列印而已。首先是 www.moo.com，Moo 會用你的照片製作文具，不過這可不是一般的辦公室文具，他們的產品線很廣，像是類似名片的小卡、賀卡、明信片、貼紙簿等等，族繁不及備載。右邊的圖片就是我把照片傳到 moo.com，做成小卡之後再拍下來的。Moo 有個很棒的功能，你可以上傳 90 張圖片，然後列印出 90 張不同的貼紙，或是上傳兩張照片然後各印 45 張，而且這個功能適用於任何一種 Moo 的產品。你可以從電腦直接上傳照片，或是從你在其他網站的帳號上傳，像是 flickr.com、facebook.com、bebo.com 等，還有很多其他網站。

你也可以把你的照片做成一本相片書，我指的不是相簿，而是有封面、有內容，圖文並茂的一本書。我推薦幾個網站：qoop.com 和 blurb.com。

Imagekind.com 可以幫你把照片列印出來，然後加框；只要把你的數位照片檔案上傳，他們就可以製作小至 4×6，大至 16×11 的照片，並根據你的喜好選擇來加框，品質就和我見過任何一家專業的店面一樣好。使用 Imagekind.com 的服務，可以從電腦上傳檔案，也可以從 Flickr 直接上傳。上述這些網站都可以跟 Flickr 帳號連結，所以如果你已經有 Flickr 帳號的話，不用重新上傳檔案，就可以直接製作這些美妙的小東西。

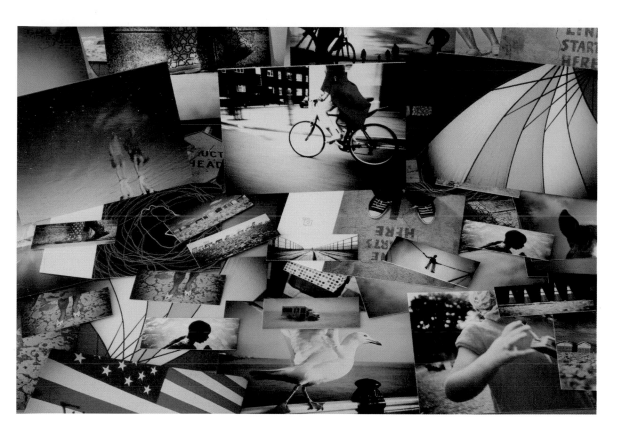

影像管理

幫照片建檔

如果你不曾好好整理照片，你最好現在就開始好好整理，假如你是用底片攝影，整理照片對你更是重要。我很驚訝，有些朋友竟然把底片都放在鞋盒裡面，試想：如果哪天有人在 Flickr 還是什麼地方，看到他們的照片，希望在出版品中使用，或是想要一張實體照片，那該怎麼辦？他們得把整盒底片倒出來，對著燈光一張一張尋找，那可一點都不好玩。相信我，我親眼見過！我不是世界上最有條不紊的人，但是我一定會把底片整理得井井有條。如果我需要任何一張照片的底片，幾分鐘之內就能找到。

我只要去沖洗底片，就會請店家掃描成一張 CD。回家以後，我就把底片、CD 和一張索引卡，都編上特定的代號，代號由拍照日期和使用的相機來命名，例如：2009-04-30-lomo-lca。如果當天拍了不只一卷底片，我就加上 a、b、c 等字母來區別，如果是當天的第一卷底片，就會是 2009-04-30-lomo-lca-a，第二卷就是 2009-04-30-lomo-lca-b，以此類推。接下來，我會把底片、索引卡和 CD 各自放在容易取用的地方。至於數位檔案，一樣必須分門別類管理。我把該卷底片所有檔案都複製到電腦裡面，放在名為 2009-04-30-lomo-lca-a 的資料夾當中。根據預設的檔案命名方式，CD 上的照片檔案名稱會長得像 CNV001.jpg、CNV002.jpg 等等，我找出這些檔案，然後把名稱中的 CNV0，換成 2009-04-30-lomo-lca-a，這樣我的檔名就會變成 2009-04-30-lomo-lca-a-01.jpg、2009-04-30-lomo-lca-a-02.jpg，以此類推。

有很多免費、簡易的軟體可以幫你處理檔案名稱的問題，會省下你不少時間。使用 Windows 作業系統時，你可以選取所有你想變更名稱的檔案，先按 Ctrl+a 全部選取，然後按 F2 變更名稱，最後按下 Enter 儲存名稱。所有檔案都要附上一個獨立的編碼。使用 Mac 作業系統時，我推薦使用 www.manytricks.com 的 Filelist 程式，來幫你變更檔名。當你把照片上傳到網路上時，也要使用你給照片的檔名。如此一來，不管是要找對應的影像檔案還是底片原稿，都相當容易。

備份檔案

不論你拍照的目的是什麼，是好玩、是爲了學校作業、是記錄家庭生活，還是想展開專業攝影生涯，最重要的就是要好好保護你的作品。不論用數位相機還是底片相機，通常你的檔案最後都會存在硬碟裡。大約有三分之一的數位相機使用者沒有備份檔案的習慣，很可能本書的讀者中，每三位就有一位不會爲電腦備份。試想一下：萬一電腦被偷了、被火燒了、被水淋濕……你的畢生心血就毀了。俗話說的好，別把雞蛋都放在同一個籃子裡。最糟的情況是，你的電腦沒有什麼硬體的損傷，但是資料卻消失了。硬碟也有可能哪天自己壞掉，帶著你的作品全集一起陪葬！經常備份你的檔案真的非常非常重要，而且不只是照片才需要備份。好消息是，硬碟愈來愈便宜，買第二顆硬碟來備份你的重要檔案，也不會花太多錢。當你備份好檔案以後，最好把備份硬碟跟電腦分開放，放到另一棟建築裡面。比較輕鬆的解決方案是線上備份服務。現在有許多網路線上備份服務，讓你可以把選定的資料夾和檔案，上傳到網路上，確保資料不會毀損。我覺得 www.mozy.com 是非常簡單易用的網站，每個月繳交固定月費，就可以讓你無限上傳備份檔案。此外，Amazon 的 S3 服務則有比較先進的技術，雖然比

較難操作，但可以根據上傳的資料量來繳交月費；因此，如果你那個月沒上傳什麼資料，就花不了台幣一塊錢，一點都不誇張，所以你絕對付得起！

好用的EXIF資訊

這張照片是我好多年以前拍的，不過我可以告訴你，我用的 ISO 值是 1600，快門是 1/4000 秒，光圈是 f/4.5。我怎麼知道的？是我把相機設定另外寫下來，還是我有超人般的記憶？都不是。我寫字超潦草，有時候我連自己的字跡都不認得；我的記憶力也不是頂尖的。答案是：EXIF 資訊。每一台現代的數位相機，在記錄影像的時候都會同時記錄 EXIF 資訊在照片中。EXIF 資訊包含拍照用的相機、拍照的日期時間、還有所有當時相機的設定。你可以直接在相機上瀏覽 EXIF 資訊，或把照片傳到電腦後，用影像處理軟體檢視，大部分影像軟體都支援 EXIF。如果你不清楚怎麼看 EXIF 資訊，打開程式的說明檔案，然後搜尋 EXIF。

EXIF 檔案美妙的地方在於，如果你不清楚照片是怎麼拍的，只要觀看 EXIF 檔案就能知道當時的相機設定。EXIF 的好處不止於此。大家上傳照片到 Flickr、還有其他照片分享網站像是 deviantart.com 和 ipernity.com 等等，網站上也會顯示照片的 EXIF 資訊。因此，當你在 Flickr 上看到一張數位相機拍的照片，想知道攝影師怎麼拍的，只要按下「動作」，再選擇「檢

視 EXIF 資訊」，就可以看到照片所有的 EXIF 資料了。

推薦閱讀

做了這本書
Wreck This Journal

凱莉・史密斯 Keri Smith——著

風靡全球各國多年！
中文版上市未逾一週即破萬本
榮登博客來藝術類排行榜第一名
誠品藝術設計類排行榜第一名

警告！！！
在使用本書的過程中，
你可能會弄得髒兮兮的。
你可能身上沾滿了顏料或其他奇怪的東西。
你可能會弄濕。
你可能會被指示去做你想不透為何要去做的事。
你可能對書被弄得亂七八糟覺得很心疼。
你可能會看到很多被毀了的東西。
然後，
你或許可以開始勇敢過自己的人生，
走自己的路。

本書顛覆一般傳統書籍的格式，以各種不同的指示文字，引導讀者大膽搞亂，放肆塗寫，突破侷限，讓創意真正完全解放！

在頁面上穿洞、剪下來穿成環、用針線縫起來、塗上膠水、貼上迴紋針、滴上咖啡、把書拿去撞牆……作者希望藉由這些大部分人從來不會對書做的事，讓讀者親身體驗創意發想的過程，鼓勵讀者以全新的角度來看待事物，進而找到新的方式發揮創意，真正享受創作的樂趣。

攝影達人的思考：

100位攝影達人×100張大師級照片×100個激發靈感的祕密
Photo Inspiration: Secrets Behind Stunning Images

1x.com——著 | 顏志翔——譯

Look. Learn. Be inspired.
觀看。學習。激發靈感。

1x.com的圖庫就像一座寶藏，埋藏著許多知名攝影師以及具有潛力的攝影新秀的美麗作品。我們從中嚴格選出了100張美得令人屏息的頂級照片，集結成你手上這本難得一見的傑出作品集，同時並一一邀請這些攝影者從幕後出來現身說法，詳盡講解靈感捕捉的訣竅、拍攝的過程、技巧與所使用器材，絕對讓你大開眼界。

盡情欣賞這些作品，研究影像背後的故事，這裡就是靈感的湧泉，讓你可以一再回頭汲取，而且可以立刻增進攝影功力。

◎ 攝影師現身說法，分享拍攝時的幕後花絮，從取景的藝術眼光到拍攝的細節技巧完全公開。

◎ 技巧解說清楚、明確、易懂，完全解析每張照片的概念、取景、成像、設定、地點、設備、相機條件、光線，以及影像編輯等等。

◎ 囊括13種攝影類型，每種類型皆邀請該類型攝影專家深入說明拍攝訣竅、概念與注意事項。

平面設計這樣做就對了：100種格線設計的基本法則

Layout Essentials: 100 Design Principles for Using Grids

貝絲‧唐德羅 Beth Tondreau———著 | 林卓君———譯

美國設計入門課程指定閱讀書籍

第一本適用於各種類型設計案的書，
教你如何建構版面、運用格線來設計。

格線是所有設計的基礎，學習如何使用格線是所有平面設計者需要具備並熟練的基本功夫。

本書透過100種基本格線的設計原則，詳盡說明從單欄式到多欄式格線的編排方法、字型的選擇、字距與行距的設定、版面的平衡與節奏、顏色與圖像等的運用。

每項設計原則並搭配範例，包括書籍、雜誌、簡介DM、年度報表、海報、文宣品、網站頁面等等，幫助讀者創作出精采的設計。

本書不僅提供十分明確的準則，指導讀者如何成功運用格線來設計，此外更以實際的案例、不同種類的格線來解說，並且也建議讀者，其實有時要懂得打破規則，才能成就真正令人讚賞的設計。